U0087353

J.K. ROWLING

FANTASTIC BEASTS
THE CRIMES OF GRINDELWALD

THE
ORIGINAL SCREENPLAY

怪獸與葛林戴華德的罪行

電影劇本書

J.K. 羅琳

謝靜雯—譯

獻給肯琪（Kenzie）

CONTENTS

我和不少作家共事過，但沒人像羅琳那樣特別。她對自己的角色和宇宙瞭若指掌，是我所見過思維最活躍的人，以這麼成功的人來說，她卻又腳踏實地到不可思議。她說故事的能力非凡，但以製作人和編劇的身分面對電影拍攝時，卻又能展現真誠的協力精神。

二〇一六年春天初次拜讀《怪獸與葛林戴華德的罪行》，是在我們電影開拍前的整整一年又兩個月。劇本感覺層次豐富、飽含情感，而最珍貴的特點就是：劇本本身。對電影工作者來說，它提供了諸多贈禮以及可供嬉戲的巨大砂坑。不管是再現一九二〇年代晚期的巴黎、和全新的美妙怪獸一起吵鬧、探索引人入勝的角色和主題所構成富感染力的多面故事，每天的準備和製作永遠都很令人興奮、樂趣橫生。

不過，最重要的是，那些第一次閱讀時攫獲我的心，且令我陶醉的劇中人物；他們永恆不朽、魅力無窮且耐人尋味，全都經歷過極端的考驗，穿梭於一個越來越複雜和危險的世界裡——雖說這是一個經過濃縮和魔法化的世界，但橫跨了時間的限制，有不少層面都呼應了我們當今的世界。

大衛・葉慈

二〇一八年九月九日

第1場

外景：紐約，美國魔法部——一九二七——晚上

空拍紐約以及魔國會大樓。

第2場

內景：魔國會地下室，光禿禿的黑牆房間——晚上

第3場

內景：魔國會，牢房之間的走道──不久之後──晚上

葛林戴華德的椅子上。

卓柏卡布拉寶寶──一隻半蜥蜴、半矮人的美洲吸血怪獸──被鏈在

亞柏奈西從走廊往內窺看葛林戴華德。

閃閃爍爍，注滿了咒語。

長髮蓄鬍的葛林戴華德坐著，動也不動，被魔法牢牢縛在椅子上。空氣

史皮曼：（日耳曼口音）……我想，能夠擺脫他，你們應該滿高興的吧。

皮奎里：我們很樂意繼續將他羈押在這裡。

史皮曼：六個月也夠久了。他現在該去為自己在歐洲犯下的罪行負責。

他們抵達牢房門口，亞柏奈西轉身向他們致意。

亞柏奈西：皮奎里主席、史皮曼先生，長官。囚犯已經上好枷鎖，準備移監。

史皮曼和皮奎里窺看牢房裡的葛林戴華德。

皮奎里：看來能做的防範措施你們都做了。

史皮曼：確實有必要。他的法力極為強大，我們之前不得不更換他的獄警三

次──他這個人非常⋯⋯非常有說服力，所以我們摘除了他的舌頭。

第4場

內景：魔國會的牢房──晚上

籠子般的牢房層層往上疊高。魔法將被縛住的葛林戴華德懸在半空，往樓上運送時，囚犯們高聲誦念、猛捶欄杆。

眾囚犯

葛林戴華德！葛林戴華德！

第 5 場

外景：魔國會屋頂 —— 幾分鐘過後 —— 晚上

模樣類似靈車的黑色馬車正在等待，負責拉車的是八隻騎士墜鬼馬。一號和二號正氣師登上駕駛座，其餘的正氣師強押葛林戴華德坐進馬車。

皮奎里
全球的魔法界都欠妳一個大人情，主席女士。

史皮曼
千萬不要低估他。

皮奎里
亞柏奈西朝他們走來。

15

怪獸與葛林戴華德的罪行

亞柏奈西　史皮曼先生，我們找到他藏起來的魔杖。

他遞出一個長方形的黑盒子。

皮奎里　亞柏奈西？

亞柏奈西　我們還找到這個。

小瓶子傳給史皮曼的時候，坐在馬車裡的葛林戴華德抬眼望向車頂。

他掌心捧著裝有金色發光液體的小瓶子。史皮曼朝小瓶子伸手，細瓶掛在鍊子上，亞柏奈西遲疑片刻之後才鬆開手。

史皮曼爬進馬車裡。一號正氣師負責駕駛，二號正氣師坐在他身旁。車門關上，馬車門冒出了一連串的釦鎖，釦鎖一一就定位時，發出了連續的不祥喀答聲。

16

Fantastic Beasts: The Crimes of Grindelwald

一號正氣師　出發！

騎士墜鬼馬動身啟程。

馬車先是急速往下陡降，再來穿過滂沱大雨高飛翱翔。更多正氣師騎著飛天掃帚尾隨在後。

一拍之後。

切到……

亞柏奈西跨步上前，手持接骨木魔杖。他仰頭望向越來越小的馬車，消了影。

第6場

外景：騎士墜鬼馬馬車——晚上

馬車底部。亞柏奈西現了影，攀住車輪輪軸。

第7場

內景：騎士墜鬼馬馬車──晚上

史皮曼和葛林戴華德坐著，目光緊盯，兩側坐著幾位正氣師，他們都用魔杖瞄準葛林戴華德。葛林戴華德的魔杖盒就放在史皮曼的大腿上。

史皮曼舉起懸在鍊子上的小瓶子。

不能再伶牙俐齒了吧？

可是，葛林戴華德正在變身……

史皮曼

第8場

外景：騎士墜鬼馬馬車——晚上

亞柏奈西調整了自己在馬車底下抓住的位置，他的容貌也正在轉變，頭髮逐漸轉成金色，逐漸變長……他才是葛林戴華德。他舉起了接骨木魔杖。

第9場

內景：騎士墜鬼馬馬車——晚上

葛林戴華德快速變成無舌的亞柏奈西，這個變身過程幾乎快完成了。

史皮曼　（震驚）噢！

第10場

外景：騎士墜鬼馬馬車──晚上

⋯⋯此時變身完成的葛林戴華德從馬車底部消了影⋯⋯

……然後在駕駛座旁邊現影，被一號和二號正氣師看見。葛林戴華德用魔杖指著馬車韁繩，將黑色繩索變成活生生的蛇，纏住了一號正氣師，將他拋下馬車，他穿過夜空往下墜，與乘著長柄掃帚的同事擦身而過。

葛林戴華德施下另一道咒語，用韁繩的黑色繩索縛住二號正氣師，將他纏成了蛹狀，先朝前拋入空中，再往後猛甩出去，將三號和四號正氣師一起撞下騎士墜鬼馬馬車後側。他們摔入了黑暗中。

第11場

內景：
騎士墜鬼馬馬車——晚上

所有的魔杖都轉了方向，兇險地抵住史皮曼的脖子以及剩下的兩名正氣師。史皮曼眼睜睜看著自己的魔杖化為塵埃。

馬車搖晃不停，險象環生，兩扇車門都開著。葛林戴華德的腦袋出現在車窗那裡，驚慌失措的史皮曼打開大腿上的魔杖盒。卓柏卡布拉跳了出來，利牙深深扎進史皮曼的脖子。史皮曼跟牠扭打在一起，小瓶子掉到地板上。

第12場

外景：騎士墜鬼馬馬車──晚上

葛林戴華德駕駛馬車，往下降至哈德遜河面，乘著長柄掃帚的正氣師們在後面追趕。馬車輪子掃過河面，其他騎掃帚的人就快追上。

葛林戴華德用接骨木魔杖碰碰河流，河水立刻開始灌進馬車內部。

他又讓馬車升回空中。

怪獸與葛林戴華德的罪行

第13場

內景：騎士墜鬼馬馬車——晚上

泡在水裡的兩位正氣師、史皮曼、亞柏奈西憋住了氣。

史皮曼試圖去抓在水裡漂浮的小瓶子，但卓柏卡布拉攔住了他。亞柏奈西雙手還沒鬆綁，他想辦法用嘴巴咬住小瓶子。

第14場

外景：騎士墜鬼馬馬車——晚上

葛林戴華德依然駕著馬車，魔杖對著周遭的暴雨雲，在空中旋繞。閃電火光一次次擊中掃帚騎者，將他們輪番撞下天空。

第15場

內景：騎士墜鬼馬馬車——晚上

葛林戴華德出現在車門那裡，對亞柏奈西點點頭。他將門拉開，河水奔洩出來——連帶沖走了兩位正氣師。葛林戴華德手腳並用爬進車裡，拉著鍊子從亞柏奈西口中取回了小瓶，施下咒語，讓亞柏奈西長出之前沒有的叉舌。

葛林戴華德　你加入了崇高的偉業，我的朋友。

葛林戴華德將小卓柏卡布拉從史皮曼身上扯下來，牠深情地用沾滿鮮血的臉蹭著葛林戴華德的手。

葛林戴華德　我知道，好，我知道，安桐紐。

他一臉嫌惡看著安桐紐。

葛林戴華德　真黏人。

然後將安桐紐一把拋出車門。

他用魔法將史皮曼轟出敞開的車門，隨後拋下一根魔杖。

第16場

外景：大西洋上方的天際──晚上

史皮曼往下墜落的時候，勉強抓住了那根魔杖，施展隱形的減速咒。史皮曼朝海面緩緩降落，眼睜睜看著他的馬車朝歐洲的方向疾馳而去。

第17場

外景：陰霾的倫敦，白廳——三個月之後——下午

陰鬱的寂靜，定場鏡頭。

一隻貓頭鷹振翅飛進英國魔法部。

第18場

內景：英國魔法部——下午

紐特・斯卡曼德獨自坐在昏暗骯髒的等候區，心不在焉地盯著前方。片刻之後，他感覺有東西扯著他的手腕，往下一看，原來是木精皮奇正抓著他袖口鬆脫的線頭盪來盪去。

那條線突然斷了，皮奇摔下來。紐特的鈕釦沿著走廊滾遠，紐特和皮奇一起看著鈕釦滾開。

一拍之後。

他們兩個都追了過去。紐特微微搶先一步，彎身要撿拾，卻發現眼前有一雙女性的腳。

莉塔　（畫外音）他們可以見你了，紐特。

他站起身來，迎面就是莉塔‧雷斯壯。美麗的莉塔面帶笑容，紐特將鈕釦和皮奇塞進口袋。

紐特　莉塔……妳在這裡做什麼？

莉塔　西瑟覺得我加入魔法部家族會滿好的。

紐特　他真的用「魔法部家族」這個字眼嗎？

莉塔輕輕一笑。他們沿著走廊往前走，兩人之間有點緊張，充滿許多往事。

紐特　　　那聽起來真像我會說的話。

莉塔　　　不管哪天晚上邀你來吃晚飯，你都沒空，西瑟滿失望的。

紐特　　　唔，我一直滿忙的。

莉塔　　　他是你哥哥，紐特。他想多跟你相處，我也是。

紐特　　　紐特瞥見皮奇爬上他的翻領，於是拉開外套的胸前口袋。

（對皮奇說）喂，你！跳進去，小皮。

皮奇舒服地往下依偎。

莉塔　　　（面帶笑容）古怪的生物為什麼都這麼愛你？

紐特　　　唔，沒有所謂的古怪生物——

紐特和莉塔　「——只有心胸狹隘的人。」

她再次微笑，紐特勉強回以笑容。

莉塔 你當初對彭德加斯那樣說，結果被留校察看了多久？

紐特 嗯，我想那次有一個月吧。

莉塔 然後我為了去陪你，在他的書桌底下放了屎炸彈，記得嗎？

紐特 他們可以看到通往會議室、模樣嚇人的大門。西瑟·斯卡曼德出現了。

不，其實我不記得了。

她因為一時受挫而停下腳步。紐特朝西瑟走去，兄弟倆長得很像，但西瑟比較外向，言行舉止更自在。西瑟對莉塔眨眨眼，然後轉而面向紐特。

西瑟 哈囉。

莉塔 西瑟，我們剛剛正在講邀紐特來家裡晚餐的事。

西瑟 真的嗎？那麼⋯⋯聽著，在我們進去以前，我——

怪獸與葛林戴華德的罪行

紐特　——這是我第五次嘗試了，西瑟。我知道程序。

西瑟　這次跟早先幾次不一樣，這次……盡量保持開放的心胸，可以嗎？也許不要那麼——

紐特　用手勢無言地指指皮奇、紐特的藍外套和他亂糟糟的頭髮。

　　——像我自己？

西瑟　（有點被打動）好吧，有何不可。來吧，我們走。

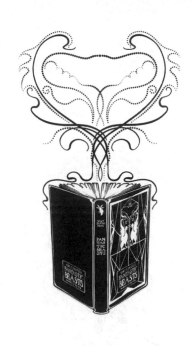

第19場

內景：
英國魔法部，聽證室——下午

紐特和西瑟走進房間，托奎爾・崔佛（作風嚴酷、個性卑鄙）、亞諾・葛茲曼（美國人）和魯道夫・史皮曼（尚未從葛林戴華德逃逸的打擊中恢復，頸子上的血紅咬痕肉眼可見）已經就座。

眼前有兩張空椅子，紐特和西瑟坐了進去。房間角落籠罩在暗影裡。

崔佛　　聽證會開始。

羽毛筆自動開始記錄。崔佛翻開眼前的檔案夾，裡面放的照片顯示紐特遭通緝的狀況，以及紐約被闇黑怨主大肆破壞之後的景象。

史皮曼　你希望我們撤銷你的國際旅行禁令，為什麼呢？

紐特　因為我喜歡出國旅行。

崔佛　（讀出眼前那份檔案夾的內容）「申請人不願配合，避談上次出國的理由。」

人人看著紐特，等待著。

紐特　那是田野調查，為了我那本魔法怪獸的書蒐集素材——

崔佛　你摧毀了半個紐約。

紐特　不，那個說法有兩方面不符合事實——

西瑟　（小聲但嚴厲）紐特！

葛茲曼

紐特打住，皺起眉頭。

斯卡曼德先生，你顯然覺得很挫折，老實說，我們也一樣。本著協調的精神，我們想提出一個方案。

紐特謹慎地瞥了西瑟一眼。西瑟點點頭，示意他聽看。

紐特

什麼樣的方案？

崔佛

在某個前提之下，委員會同意解除你的旅行禁令。

紐特等著，史皮曼往前傾身。

史皮曼

你要加入魔法部。確切來說，是加入你哥哥的部門。

紐特反覆思索這番話，然後：

紐特　不了，我——這條路並不適合我——西瑟天生就是當正氣師的料，但我想我的專長在別的地方——

葛茲曼　斯卡曼德先生。魔法和非魔法世界和平共處了超過一世紀。葛林戴華德希望摧毀那種和平，而對魔法界的一些成員來說，他的提倡很有吸引力。許多純種巫師相信，他們生來就有權統御不只我們的世界，還有非魔法的世界。他們將葛林戴華德視為英雄，而葛林戴華德把這男孩當成實現大計的手段。

紐特　聽到這番話，紐特蹙起眉頭，看著魁登斯的臉孔在桌面上浮現。

西瑟　他活下來了，紐特。

西瑟　抱歉，你形容魁登斯的方式，彷彿他還在人世。

紐特　紐特頓時打住，牢牢盯著西瑟。西瑟點點頭。

西瑟　他還活著，幾個月前剛離開紐約。他在歐洲的某個地方，我們不清楚確

41

怪獸與葛林戴華德的罪行

紐特　　切地點，不過——

　　　　你們要我追捕魁登斯？要我殺了他？

　　　　暗影裡傳出令人不快的低沉笑聲。

葛林姆森　還是老樣子啊，斯卡曼德。

　　　　紐特對那個聲音起了反應。葛林姆森步入光線中，傷疤處處、生性兇殘，他是怪獸賞金獵手。

紐特　　（憤怒）他在這裡做什麼？

葛林姆森　承接你軟弱到不敢接的工作啊。

　　　　葛林姆森走向他們，魁登斯幽魂般的影像在施了咒的桌面上閃動。

葛林姆森　（意指魁登斯）就是這個嗎？

崔佛

紐特怒不可遏站起身，氣沖沖走向門口。

（對著他的背影呼喚）旅遊申請駁回！

西瑟眼睜睜看著房門關上。委員會對這個結果毫不意外，將視線轉向葛林姆森，葛林姆森一臉自鳴得意的笑容。

第20場

內景：英國魔法部，走廊——下午

西瑟朝紐特追了過去。

西瑟　紐特！

紐特停步，然後轉身。

西瑟　（暴躁）你以為我比你更喜歡找葛林姆森過來嗎？

紐特　聽著，我不想聽「為達目的可以不擇手段」這種說詞，西瑟。

西瑟　我想你不能繼續逃避現實了！

紐特　（惱怒）好，好了，又要說我多自私……多不負責任……

西瑟　你知道，時候到了，每個人都得選邊站，連你也一樣。

紐特　我不來「選邊站」這一套。

西瑟　紐特……

紐特掉頭就走，但西瑟追了上來，抓住他的手臂要他留步。

西瑟 （拉他進懷抱）過來。

西瑟 紐特並未主動回應，但也沒使勁掙脫。

（對紐特耳語）他們在監視你。

第21場

內景：英國魔法部，聽證室——下午

葛林姆森坐在紐特原本的座位，面對委員會。

葛林姆森

唔，各位先生，我想這就表示我得到這份工作了。

第22場

外景：
巴黎富裕區的天際線──下午

定場鏡頭。

第23場

外景：
優雅的十九世紀巴黎住家街道
──下午

葛林戴華德與隨從們站在街道上，葛林戴華德用魔杖指著一棟格外精美的住家。

一輛馬拉的靈車抵達，傳來鏗鏘響。

奈傑、夸爾、卡洛、亞柏奈西、克拉夫特、蘿西（女性）以及麥克道夫走近前門。夸爾用魔杖將門打開，這些隨從走了進去。

巴黎男人　（法語，畫外音）親愛的？

巴黎女人　（法語，畫外音，擔憂）誰啊？

葛林戴華德環顧街道，一派平靜等候著，用手杖輕敲人行道。

我們看到一陣綠光閃過——索命咒。屋門重新打開，兩個黑色棺柩抬了

49

怪獸與葛林戴華德的罪行

出來。葛林戴華德看著奈傑、克拉夫特合力將棺柩抬上馬車。

第24場

內景：葛林戴華德的藏身處，會客廳——下午

葛林戴華德環顧一屋子凌亂但優雅的物品，是他剛謀殺的上流家庭所留下的。

葛林戴華德　是，等到徹底淨化之後，這裡會是個合適的居所。（對奈傑說）我要你現在去馬戲團，替我傳信給魁登斯，要他開始他的旅程。

奈傑點點頭離開。

蘿西　等我們戰勝，會有幾百萬人逃離城市。他們已經享受過好日子。

葛林戴華德　這種話我們不會大肆宣揚。我們只是想要自由，做自己的自由。

蘿西　殲滅非巫師族群的自由。

葛林戴華德　但不是全部，不是的，我們可不是冷血無情的人。總是需要打雜的粗工。

附近傳來小孩的聲響。

怪獸與葛林戴華德的罪行

第25場

內景：葛林戴華德的藏身處，嬰兒房——下午

葛林戴華德走進去。有個幼童抬起頭，滿臉困惑。葛林戴華德凝視他半晌之後，對卡洛點點頭並轉身離開。

葛林戴華德關上房門時，我們又看到一陣綠色閃光。

第26場

外景：
倫敦後街──傍晚

紐特現了影，在風雨欲來的天空下步履輕快走著。幾秒鐘之後，正氣師史特賓在他背後距離幾碼的地方現了影。這個遊戲他們已經玩了一個鐘頭。紐特繞過轉角，走進更暗的巷子，探出角落回頭一瞥，然後用魔杖指著史特賓。

紐特　（輕聲）暴風起。

史特賓立刻被一場單人颶風纏住，帽子飛走

了，人也險些被風吹倒，遲遲無法往前走，路過的麻瓜看了既困惑又覺得有趣。

紐特露出淡淡笑容，縮回腦袋，依然倚著幽暗巷道的牆壁，結果發現一隻黑手套懸在眼前。他面無表情看著那隻手套。手套微微一揮，然後指向遠方。紐特望向手套指著的地方，高高在聖保羅大教堂圓頂上方，那裡有個小小人影舉起手臂。

紐特回頭看著手套，手套作勢要握手。紐特握了上去，轉眼便和手套一起消了影──

第27場

外景：聖保羅大教堂圓頂——傍晚

——紐特在風流倜儻的四十五歲巫師身邊現影，巫師的紅棕色頭髮和鬍鬚逐漸泛白。紐特將手套還給他。

鄧不利多 （眺望城市）我喜歡欣賞風景。霧霧隱。

紐特 鄧不利多，（一臉興味）比較不顯眼的屋頂都被占滿了嗎？

盤旋的霧氣逐漸籠罩倫敦。

兩人消了影。

第28場

外景：特拉法加廣場——傍晚

鄧不利多和紐特現了影，步行路過蘭西爾大石獅。天空逐漸暗下，氣氛越來越不祥。他們接近的時候，一群鴿子飛騰入空。

鄧不利多　　狀況如何？

紐特　　　　他們還是咬定，當初派我去紐約的是你。

鄧不利多　　你跟他們說，我沒派你去？

紐特　　　　對，即使你明明有。

57
怪獸與葛林戴華德的罪行

一拍之後。鄧不利多表情難以捉摸，而紐特想要答案。

紐特

是你告訴我，可以在哪裡找到走私的雷鳥，鄧不利多。你知道我會帶他回家，你也知道我不得不帶他從麻瓜港口入關。

鄧不利多

唔，我對大型魔法鳥類向來很有好感。我家族裡流傳著一個故事，就是只要鄧不利多家後裔陷入急難，就會有鳳凰出面救援。據說我曾曾祖父有過一隻，但他過世的時候，那隻鳳凰飛走了，一去不復返。

紐特

恕我直言，我才不相信那是你跟我說雷鳥下落的原因。

他們背後傳來聲響。一個男人的剪影從陰影裡浮現。他們消了影——

第29場

外景：維多利亞公車站——傍晚

附近傳來腳步聲，兩人備好自己的魔杖，但腳步聲漸漸遠去。他們繼續往前走。

鄧不利多 魁登斯在巴黎，紐特，他想找出自己的原生家庭。我想你已經聽到關於他真實身分的傳聞了？

紐特 沒有。

鄧不利多 鄧不利多和紐特搭上停定不動的公車。

鄧不利多 純種巫師認為他是某個法國望族的最後傳人，是大家誤以為已經喪生的那個嬰兒……

兩人互換眼神，紐特相當錯愕。

紐特　難道是莉塔的弟弟？

鄧不利多　他們就是這樣臆測的。不管是不是純種，我所知道的是，闇黑怨靈因為缺乏愛而孳生，成為當事人的黑暗雙胞、唯一的朋友。如果魁登斯有真正的手足可以取代闇黑怨靈，他就還有被拯救的可能。（一拍之後）不管魁登斯在巴黎的哪裡，他都深陷險境，也會危及他人。我們目前還無法確知他的真實身分，但非找到他不可。而我希望找到他的人是你。

鄧不利多平空召現出尼樂·勒梅的名片，交給紐特。紐特狐疑地瞅著名片。

紐特　這是什麼？

鄧不利多　這是我一個老相識的地址。位在巴黎的一個秘密基地，有魔咒層層保護。

紐特　秘密基地？我為什麼在巴黎需要秘密基地？

鄧不利多　希望你用不上，可是要是情勢出了嚴重差錯，有個地方去總是好的。你也知道，去喝杯茶也好。

紐特　不、不、不——絕對不要。

第30場

外景：蘭貝斯橋——晚上

他們現影在一座橋上。

紐特　魔法部禁止我出國，鄧不利多。要是我擅自出境，他們會把我丟進阿茲

怪獸與葛林戴華德的罪行

卡班，然後把鑰匙丟掉。

鄧不利多停下腳步。

鄧不利多 紐特，你知道我為什麼欣賞你嗎？甚至信任你的程度也許勝過我認識的任何人？（回應紐特的詫異）因為你不追求權力或聲望。你只會問，這件事本身對不對？如果對，那麼你非做不可，不管代價如何。

繼續往前走。

紐特 這樣說聽來有理，鄧不利多，可是，請原諒我這麼問，你為什麼不能自己去？

兩人止步。

鄧不利多 我不能出手對付葛林戴華德，得由你來。（一拍之後）唔，我不怪你，

如果我是你，可能也會拒絕。時候不早了，晚安，紐特。

鄧不利多消了影。

紐特

噢，不會吧！

鄧不利多的空手套再次出現，將印有秘密基地地址的名片塞進紐特的胸前口袋。

紐特

（氣急敗壞）鄧不利多。

第31場

外景：紐特家的街道——晚上

定場鏡頭：由常見的黃磚搭建的維多利亞風格住家街道。下著綿綿細雨，紐特迅速登上門前階梯，但在前門外頭頓住腳步。他家客廳裡的燈光閃閃滅滅。

第32場

內景：紐特的家——晚上

紐特謹慎地打開前門。裡面，有隻玻璃獸寶寶正掛在桌面檯燈的銅製拉繩上，使得燈光閃滅不停。玻璃獸寶寶成功偷走那條銅繩之後，瞥見紐特，於是迅速跑開，一路將各種物品撞落在地上。

紐特瞥見第二隻玻璃獸寶寶坐在一組磅秤上，被鍍金砝碼壓住，顯然企圖要把砝碼偷走。

當第一隻玻璃獸寶寶成功登上餐桌時，紐特用單柄鍋從上頭輕輕罩住牠，牠繼續爬過桌面。紐特將一顆蘋果拋向磅秤另一端，讓玻璃獸寶寶飛進了空中。紐特在兩隻玻璃獸寶寶掉下來的時候，及時接住牠們，然後塞進了自己的口袋。

怪獸與葛林戴華德的罪行

紐特滿意之後，走向通往地下室的門口，但在最後一刻轉身看到第三隻逃出來的玻璃獸寶寶正爬上流理台上的香檳酒瓶。不出所料，香檳瓶塞噴了出來，玻璃獸寶寶乘著軟木塞，衝向了紐特，飛過他身邊之後，順著樓梯往地下室衝去。

第33場

內景：

紐特家的地下室動物園——幾分鐘

之後——晚上

救治魔法怪獸的巨型醫院。

紐特

邦媞！邦媞！邦媞，玻璃獸寶寶

又到處亂跑了！（對著玻璃獸

說）喂！噢。

紐特的助手，邦媞，匆匆忙忙走進視線範

圍。她是個長相平凡的女生，對怪獸非常著

迷，而且無可救藥地愛著紐特。她用剛貼好

OK 繃的手指，使勁將玻璃獸扳開。

她用金色項鍊誘惑最後一隻玻璃獸寶寶──之前乘著軟木塞衝刺的那隻，然後將全部三隻都塞進擺滿閃亮物品的窩巢裡。

紐特　別擔心。

邦媞　鎖──

紐特　鎖。牠們一定是趁我打掃報喪鴉的窩巢時，偷偷撬開了門

邦媞　真是抱歉，紐特。

紐特　做得好。

紐特和邦媞一起在圈地裡走動。

邦媞　──艾西呢？

紐特　嗯……我幾乎都餵過了，賓奇的鼻藥水也點了，然後──

邦媞　艾西的排泄物幾乎恢復正常了。

紐特　太好了，妳現在可以下班了──（看到她的手指）就跟妳說過，水怪我

怪獸與葛林戴華德的罪行

紐特

自己來就好。

邦媞

他的傷口需要抹多點藥膏——
我可不希望妳丟了手指。

紐特

紐特大步走向一片黑水，邦媞跟在後頭快步走著，因為受到他的關心而情緒激昂。

邦媞

說真的，妳現在就回家吧，邦媞，妳一定累壞了。
你也知道，兩個人一起處理水怪會比較輕鬆。

紐特

他們接近那片水域，紐特將掛在水池旁邊的彎頭從掛鉤上取下。

邦媞

（滿懷希望）也許你應該把襯衫脫了？

紐特

（一無所覺）別擔心，我可以很快把自己弄乾。

紐特綻放笑容，仰式跳入水裡。水怪爆出水面，這隻半幽靈的巨型馬匹

一心想要淹死紐特。紐特勾住水怪的脖子，在牠任意甩動身體時，手腳並用攀上了牠的背部。

水怪往下潛入水中，將紐特一起帶下去。邦媞等候著，一臉害怕。

呼咻——紐特再次衝出水面，水怪已經套好彎頭。水怪現在一派溫順，搖了搖鬃毛。紐特襯衫溼透的景象，讓邦媞看得痴迷。

看來有人需要發洩精力。邦媞，藥膏呢？

她將藥膏遞了過去，紐特依然騎在水怪背上，替水怪頸子上的傷口上藥。

你敢再咬傷邦媞，就給你好看，先生。

他從水怪背上下來時，頭頂上傳來碰撞聲，他和邦媞都仰頭望去。

邦媞　　（害怕）那是什麼聲音？

紐特　　我不知道，可是我要妳現在就回家，邦媞。

邦媞　　要我聯絡魔法部嗎？

紐特　　不用，妳快回家吧。拜託。

第34場

內景：紐特家的樓梯——一分鐘過後——晚上

紐特登上樓梯回到居住空間，持著魔杖，一臉好奇，做好最壞打算。他推開了門。

第35場

內景：紐特家的客廳──晚上

單身漢的儉樸住家。紐特的真實生活在地下室裡。

雅各‧科沃斯基和奎妮‧金坦站在室內中央，行李箱放在身邊。奎妮緊張興奮，雅各精神渙散、歡樂過度，可能喝醉了。他拿著紐特花瓶的碎片，花瓶是他剛剛摔破的。

奎妮　給我啦……給我，甜心，交給我就是了。（竊竊私語）快點給我啦，甜心，噢！

雅各　（看著紐特）他不會在意的，拿著。

紐特　老天——

雅各　（扯開嗓門）嘿！紐特！過來這邊，你這瘋子。

雅各張開手臂用力攬住開心但彆扭的紐特。

奎妮　我希望你不介意，紐特？我們自己跑進來——外頭在下雨——下得好大！倫敦好冷喔！

紐特　（對雅各說）可是你應該被除憶了才對啊！

雅各　我知道！

紐特　所以……可是……

雅各　結果沒效，老兄。我的意思是，你也說過，那個魔藥只會抹消負面回憶。可是，我沒有任何負面回憶。我是說，別誤會，我的確有些詭異的回憶。可是，這位天使……這邊這位天使，後來把所有負面的部

紐特　分都告訴我了，然後我們就過來這邊了，我想是這樣，對吧？

　　　　（喜出望外）太棒了！

　　　　紐特東張西望，確定蒂娜一定也來了。

紐特　蒂娜呢？蒂娜？

奎妮　噢。

紐特　噢，只有我們喔，蜜糖。只有我跟雅各。

奎妮　（不自在）不然我來替大家做點晚餐吧？嗯？

雅各　耶！

怪獸與葛林戴華德的罪行

第36場

內景：紐特家的客廳——五分鐘之後——晚上

三個人坐在餐桌前，桌上放著紐特不成套的餐具，氣氛因為蒂娜缺席而走了調。奎妮的行李箱攤開在沙發上。

紐特　　我跟蒂娜這陣子都不理對方。

奎妮　　為什麼？

雅各的主觀視角：粉紅、朦朧，彷彿醉得很開心。

奎妮　噢，這個嘛，她發現我跟雅各在交往，她不喜歡我們這樣，因為「法律」（用手勢比引號）規定，不准跟莫魔交往、不准跟他們通婚，諸如此類的。唔，反正她心情也很亂，還不是因為你嘛。

紐特　我？

奎妮　對啊，就因為你，紐特。消息登在《迷魂雜誌》上啊。唔——我替你帶來了。

她用自己的魔杖指指行李箱，一本名流雜誌朝她飛來。《迷魂雜誌：名人秘辛以及星辰的魔咒竅門！》，封面上有個美化過的紐特和笑容燦爛得離譜的玻璃獸。**馴獸專家紐特即將成婚！**

奎妮翻開雜誌。西瑟、莉塔、紐特和邦媞在他的新書發表會上，並肩站在一起。

（指給他看）「紐特・斯卡曼德與未婚妻莉塔・雷斯壯，還有兄弟西瑟

紐特 以及不知名的女性。」

奎妮 不是的，要跟莉塔結婚的是西瑟，不是我。

噢！噢天啊⋯⋯好吧，是這樣的，小蒂讀到以後，就開始跟別人約會了。

他是正氣師，叫阿基里斯・托利佛。

一陣沉默。接著紐特開始注意到雅各的狀態：吃東西很邋遢，自顧自哼著歌，然後企圖要喝鹽巴。奎妮拿走鹽罐，將酒杯塞進他手裡，拚命要掩飾。

奎妮 總之⋯⋯我們很興奮能來這邊，紐特。這趟——呃，旅程對我們來說很特別。是這樣的，我跟雅各，我們就要結婚了。

她拿訂婚戒指給紐特看。雅各嘗試舉杯向這個時刻致意，結果卻往自己的耳朵倒啤酒。

雅各 我要跟雅各結婚了！

紐特現在很確定發生了什麼事，怒瞪著奎妮。

紐特　　（旁白，透過心電感應說話）妳對他下了咒，對吧？

奎妮　　（讀他的心）什麼？沒有啊。

紐特　　妳能不能別再讀我的心了？（透過心電感應說話）奎妮，妳違背他的意願，硬是帶他來這邊。

奎妮　　噢，這種控訴也太過分了。看看他，他只是覺得開心，他好開心！

紐特　　（抽出魔杖）那妳就不會介意我——

奎妮跳起來擋在雅各前面，試圖不讓紐特施咒。

奎妮　　請不要！

紐特　　奎妮，如果他真心想結婚，妳就沒什麼好怕的。我們可以解除魔咒，讓他自己跟我們說。

痛苦的幾分鐘過去了，最後她移到一旁。

紐特　　咒立消。

雅各　　你手上拿了什麼？你想幹嘛？你拿那個想幹嘛，斯卡曼德先生？

　　　　雅各的反應彷彿被潑了一桶冰水。他恢復了原本的樣子，觀察周遭環境，他看著紐特。

雅各　　恭喜你訂婚了，雅各。

紐特　　等等，什麼？

　　　　紐特看著奎妮。

雅各　　噢，不。

　　　　他意識到自己被強行帶來這裡，慢慢站起來面對奎妮。

她讀了他的心，發出一聲啜泣，跑去關上行李箱（小小的物品掉了出來，包括一條口紅和扯破的明信片），然後她逃出了公寓。

雅各　　（沮喪）噢！我一直想來倫敦的！（生氣）奎妮！

紐特　　呃，呃，倫敦。

雅各　　奎妮！（轉向紐特）很高興見到你，我現在到底在哪啊？

他追了上去。

第37場

外景：紐特家的街道——一分鐘過後——晚上

奎妮衝出紐特的家，哭著沿街走遠。雅各在她後頭追趕，滿腔怒火。

雅各　奎妮，蜜糖。唔，我只是好奇，妳什麼時候才打算把我叫醒？等我們生了五個孩子以後嗎？

奎妮轉身跟雅各對峙。

奎妮　想跟你結婚，哪裡錯了？

雅各　好——

奎妮　想要一個家庭，哪裡錯了？我只是想要其他人也有的東西，只是這樣而已。

雅各　好，等等。這件事我們談過快一百萬遍了。如果我們結了婚，被他們發現，他們會把妳丟進牢裡，甜心。我不能讓那種事情發生，他們不喜歡我這樣的人跟妳這樣的人結婚。我不是巫師，我只是我。

奎妮　他們這裡的觀念很進步，他們會讓我們好好結婚的。

奎妮用手指指街道。

雅各　甜心，妳不用對我下咒，我早就為妳心醉神迷了！我好愛妳。

奎妮　真的嗎？

雅各　對啊，可是我不能任妳這樣，冒失去一切的風險，妳知道吧？妳沒給我們選擇的空間啊，甜心。

奎妮　是你沒給**我**選擇的空間。我們當中得要有人勇敢點，你太懦弱了！我太懦弱？如果我這樣太懦弱，那妳就是——

奎妮　她讀了他的心。

　　　——瘋了！

奎妮起了情緒反應，雅各便知道奎妮「聽見」他了。

83

怪獸與葛林戴華德的罪行

雅各　　我又沒說……

奎妮　　你不用說出口。

雅各　　不，我沒有那個意思，甜心。

奎妮　　有，你有。

雅各　　沒有。

奎妮　　我要去找我姊姊了。

雅各　　好啊，去找妳姊姊。

奎妮　　我這就去。

　　　　奎妮消了影。

雅各　　不，等等！不！奎妮！我沒有那個意思。我什麼都沒說啊。

　　　　可是，街上只剩下他一個人。

第38場

內景：紐特家——不久之後——晚上

紐特一臉愁容，視線落在扯破的明信片上。他走過去撿起來，然後用魔杖指著紙片。

紐特

紙紙，復復修。

破掉的紙片重組起來，我們看到巴黎的圖像。

怪獸與葛林戴華德的罪行

蒂娜

銀幕上顯示上頭的文字。

（畫外音）我親愛的奎妮，這個城市真美。我想念妳。蒂娜 X [1]

1. X代表親吻。

第39場

內景：
紐特家的地下室動物園——晚上

特寫雅各走進來，推開門並環顧四周。他被雨淋得溼透，之前在街頭找奎妮找了一個鐘頭。他放眼不見紐特。

雅各　　嘿，紐特？

紐特　　（畫外音）在下面這裡，雅各。我一下就好。

雅各開始往圍地窺看。紐特在水怪住的那片黑水旁邊，放了個標示給邦媞：**邦媞，在我**

紐特

雅各

回來以前不要碰。雅各往前走。

雅各路過的時候，報喪鴉對著雅各發出悲鳴。

我自己的問題都煩不完了。

（畫外音）不、不、不，回到裡頭去，拜託。好了，等等、等等、等等、等等。

報喪鴉籠子上的標示寫著：**邦媞——別忘了派翠克要餵藥。**雅各聽到動靜，換了個方向，路過嘴喙上纏著繃帶、在打瞌睡的鷹面獅身獸：**邦媞，每天都要換藥。**

紐特的皮箱放在玻璃獸圈地的旁邊，箱蓋內側有一大張蒂娜的動態照片，是他之前從報紙上撕下來的。

紐特穿著外套，繞過轉角而來。

怪獸與葛林戴華德的罪行

紐特　奎妮留下一張明信片，蒂娜到巴黎找魁登斯了。

雅各　你真天才，奎妮會直接去找蒂娜。（興高采烈）好，我們去法國吧，老兄！等等，我去拿外套。

紐特　我來。

紐特已經用魔杖指著天花板，雅各的外套、帽子和皮箱旋即落在眼前的地板上。魔法暖風朝雅各猛吹，烘乾了因雨溼透的衣服。

雅各　（佩服）噢，太讚了。

他們離開，鏡頭逐漸拉近後來顯現的紙條：**邦媞，我去巴黎了，帶了玻璃獸一起。紐特。**

第40場

外景：
巴黎，隱藏地——晚上

星光點點的晴朗夜晚。復職的正氣師蒂娜·金坦單槍匹馬出任務，比在紐約的時候更優雅也更有自信，但心懷憂傷。她走向坐在高高基石上的長袍女子銅像，裝扮成麻瓜的女巫和男巫紛紛從那裡消失。

第41場

外景：隱藏地，神秘馬戲團——晚上

音樂、笑聲、對話在蒂娜四周此起彼落。馬戲團此時進行得如火如荼，有個布條寫著：**神秘馬戲團——怪胎和畸形！**現場架了好幾座帳篷，中央有個大大的篷頂。

蒂娜路過在開放空間表演的街頭藝人，仔細端詳他們。有個半人山怪正在表演大力特技。有幾個長相畸形、備受欺壓的類人動物——沒有魔力但有魔法血緣的次靈性生物走來走去，向群眾討賞。牠們的頭角藏在帽子底下，奇異的眼睛以兜帽掩住。半人精靈、混血妖精正在雜耍和翻觔斗。

一頭雄偉的中國騶吾——一種巨大貓型生物，有著帶羽的長尾巴，被監

第42場

內景：神秘馬戲團，怪胎帳篷──傍晚

禁在籠子裡。煙火在頭頂上綻放。

娜吉妮跪在儲物箱那裡，輕撫她的馬戲團洋裝。她再不久就得登場演出。魁登斯趕到她身邊。

魁登斯

（低語）娜吉妮！

她轉過身來。

娜吉妮　魁登斯。

他將短箋遞給娜吉妮，她掃視時皺起眉頭。

魁登斯　（低語）我想我知道她在哪裡。

娜吉妮抬起頭，跟他四目相對。

魁登斯　我們今天晚上逃走。

史坎德走進娜吉妮的帳篷。

史坎德　嘿，我說過要你離她遠一點了，小子——我有說你可以休息嗎？去把河童打理乾淨。

史坎德

史坎德拉上布簾，隔開了魁登斯和娜吉妮。

（對娜吉妮說）還有妳，快準備好！

魁登斯轉身，仰頭望向裝滿火龍的牢籠。

第43場

內景：

神秘馬戲團，大篷頂——晚上

群眾中央有個圓形平台／籠子，史坎德站在旁邊，群眾當中有不少人都喝醉了。

史坎德

接下來，在我們這個小小的怪胎畸形秀隆重登場的是——血咒宿主！

他猛地拉開布簾，娜吉妮穿著蛇皮洋裝站在那裡。群眾裡的男人吹口哨，放聲譏笑。

史坎德

她曾經受困在印尼的叢林裡，身上背負著血咒。這種次靈性生物一生受到詛咒，最後注定化為野獸。

蒂娜繞過群眾後方，一面尋找魁登斯。

帳篷裡的其他地方，有個舉止優雅、西裝筆挺的非裔法國人，尤瑟夫·卡瑪，目光掃過群眾，並未看著史坎德。他的軟呢帽帽帶上插著一根黑羽毛。

可是瞧瞧她，這麼美麗，是吧？如此令人渴望……可是不久以後，她會永遠困在迥然不同的軀體裡。每天晚上她入睡的時候……各位先生、各位女士……她會被迫化身為——

史坎德

毫無動靜。群眾譏笑史坎德，娜吉妮看著史坎德，滿臉恨意。

史坎德

她會被迫化身為……

99

怪獸與葛林戴華德的罪行

魁登斯和娜吉妮的視線越過大篷頂交會。

鏡頭對著蒂娜，她瞥見了魁登斯，開始舉步往他那裡走去，盡可能不要引起注意。

鏡頭對著卡瑪，他採取了同樣的行動。

她會被迫化身為……

史坎德朝欄杆猛抽鞭子。娜吉妮閉上雙眼，慢慢化為了盤蜷的蛇身。

史坎德

久而久之，她就沒辦法再恢復人形，將會永世困在蛇的身軀裡。

史坎德

娜吉妮突然從欄杆縫隙擊打史坎德，用爬說語吶喊了一聲。史坎德癱倒在地，流出血。帳篷後方，魁登斯將火龍的籠子砸開，火龍重獲自由，

竄上天際恍如煙火。大篷頂著了火，群眾驚聲尖叫、不知所措，爭先恐後擠往出口——

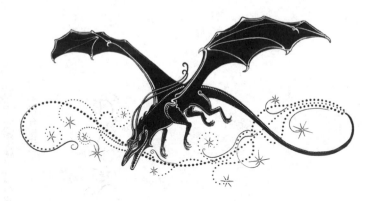

第44場

外景：
神秘馬戲團，大篷頂——晚上

大篷頂著火了。火龍在上方的天空交織出圖樣，撒下陣陣火花，這場火嚇壞並惹怒了馬戲團裡的生物。鷹馬先後仰再前撲，馴獸師企圖要控制牠。放眼各處，表演者們迅速打包，精靈們將自己關進箱子，箱子收折得越來越小。

蒂娜現了影，用魔杖一點，轉眼將火熄滅。

騶吾的箱子著了火，炭炭可危晃動著，裡面

的那頭生物怒吼號叫。騶吾從箱子暴衝出來，這隻體型大如象的怪貓身上有五種色彩，尾巴長如巨蟒。牠先前受過可怕的虐待，傷疤橫過臉龐，營養不良，跛著腳，現在被逼到驚恐發狂。

蒂娜瞥見魁登斯在遠處。

蒂娜

魁登斯！

史坎德

打包走人了！我們在巴黎沒戲唱了。

騶吾盡可能以最快速度一瘸一拐逃入夜色。史坎德知道現在不可能逮到牠了，於是轉身催促手下加快動作。

史坎德用魔杖指著帳篷，帳篷縮成了手帕大小，然後被他收進口袋裡。

蒂娜

（走近史坎德）跟血咒宿主在一起的男孩，你對他知道些什麼？

史坎德

（輕蔑）他在找他母親，我戲團裡的怪胎們都以為自己有家可回。好了，咱們走。

他跳上一輛馬車，貨箱和盒子全用魔法縮減成少少幾個行李箱，馬車喀啦喀啦駛入了黑夜。

蒂娜獨自站在乍看似乎空無一人的廣場上，最後才意識到卡瑪就站在她背後。

切到：

第45場

外景：巴黎咖啡館——晚上

蒂娜和卡瑪一起坐在露天的桌子邊，蒂娜覺得卡瑪很可疑。

蒂娜　　我知道我們為了相同的理由到馬戲團，先生，您怎麼稱呼？

卡瑪　　卡瑪，尤瑟夫・卡瑪。妳想得沒錯。

蒂娜　　你找魁登斯有什麼事？

卡瑪　　跟妳相同。

蒂娜　　是什麼？

卡瑪　　證明那個男孩的真實身分。如果關於他身分的傳聞屬實，我跟他就是——遠房——親戚。我是我純種家族血脈的最後傳人……所以，如果傳聞屬實，他也是。

卡瑪從口袋拿出《第谷杜多納預言錄》，招搖似的舉到她眼前。

卡瑪　　妳讀過《第谷杜多納預言錄》嗎？

蒂娜　　讀過，可是那是詩集，不是證據。

卡瑪　　如果我拿得出更好的東西——更具體的東西——來證明他的身分——
　　　　歐洲和美國的魔法部會放他一條活路嗎？

　　　　一拍之後。

蒂娜　　有可能。

卡瑪　　（點點頭）那就來吧。

　　　　他站起身，蒂娜跟了過去。

第46場

內景：葛林戴華德的藏身處，會客廳——晚上

葛林戴華德從骷髏頭造型的發光水煙壺呼出煙霧。他的隨從看著那股煙霧化成闇黑怨靈的幻象，黑煙盤旋並閃現紅光，然後化為魁登斯的影像。

大家一臉興奮，唯獨夸爾悶悶不樂。

葛林戴華德

所以……魁登斯・巴波，差點被扶養他的女人一手毀掉。不過，他現在正在尋找生母，他非常渴望擁有家庭，非常渴望得到愛，他是我們獲取勝利的關鍵。

夸爾　唔，我們知道那男孩的下落，不是嗎？為什麼不乾脆抓了他就走！

葛林戴華德　（對夸爾說）他一定要自願來到我身邊——而他會的。

葛林戴華德將目光轉回懸在會客廳中央的魁登斯幻象。

夸爾　他為什麼這麼重要？

葛林戴華德走到夸爾面前。

夸爾　道路已經鋪好，而他正循著它前進。旅途會帶他到我身邊來，他最後也會得知自己奇特光輝的身世。

葛林戴華德　誰是阻撓我們大業的最大威脅？

夸爾　阿不思·鄧不利多。

葛林戴華德　如果我現在要你到他藏身的學校，替我殺了他，你會為我出手嗎？夸爾？（微笑）魁登斯是世上唯一……能夠殺死他的人。

夸爾　你真的認為他殺得了偉大的——殺得了阿不思·鄧不利多？

葛林戴華德 （低語）我知道他可以。不過，等他完成任務以後，你還會陪在我們身邊嗎？夸爾？會嗎？

第47場

外景：
多佛白崖──黎明

紐特和雅各提著皮箱走向比奇角。皮奇從紐特胸前口袋探出頭來，打了哈欠。

紐特　雅各，蒂娜在交往的那個人──

雅各　別擔心！等她看到你，等她看到我們四個人在一起的樣子，就會想起紐約那個時候的情況，別擔心。

紐特　是，可是，奎妮說他是正

雅各　氣師？

雅各　對，他是正氣師，那又怎樣？別擔心他的事。

一拍之後。他們繼續走。

紐特　如果我見到她，你想我應該對她說什麼？

雅各　噢，這個嘛，這種事情最好不要事先計畫。你懂的，臨機應變，想到什麼就說什麼吧。

一拍之後。他們繼續走。

紐特　（回想）她的眼睛就像火蜥蜴。別告訴她。

一拍之後。雅各判定紐特需要幫忙。

雅各　哎，聽著，你只要告訴她你想念她。對，說你大老遠跑來巴黎找她，你聽了會很高興。然後跟她說，你因為想她而失眠。就是不要說什麼火蜥蜴的事，可以嗎？

紐特　嗯，好。

雅各　嘿，嘿，嘿，不會有事的。我們一起面對，老兄。好啦，我會幫到底的。我會幫你找到蒂娜、找到奎妮，大家在一起開開心心，就跟從前一樣。

雅各在懸崖邊瞥見一個面貌有點猙獰的人物，那人一身破爛的黑袍。

雅各　這傢伙是誰？

紐特　我手上沒證件，只能靠他才能離開國境。好了，你沒暈船的體質吧？

雅各　我不大能搭船，紐特。

一拍之後。

紐特　你不會有事的。

港口鑰販子　動作快——再一分鐘就要出發了！

雅各困惑地四下張望，想找交通工具，沒理會地上那個生鏽的桶子。

港口鑰販子　五十加隆。

紐特　不，我們說好是三十的。

港口鑰販子　去法國三十，二十則是我看到紐特．斯卡曼德非法離開國境而不通報檢舉。

紐特生氣地付了錢。

港口鑰販子　名氣的代價啊，兄弟。（查看手錶）十秒鐘。

紐特拿起桶子，朝雅各伸出一手。

113

怪獸與葛林戴華德的罪行

紐特　　（對雅各說）雅各。

雅各　　啊！

他們轉眼被拉往半空。

切到：

第48場

外景：隱藏地——白天

紐特和雅各繞過轉角窺看，有個法國警察正站在長袍女人雕像前方。雅各一臉蒼白、汗涔涔，依然緊抱那個桶子。他頭暈想吐，有桶子正好。

雅各　我不喜歡剛剛那個港口鑰，紐特。

紐特　（心不在焉）你說過好幾次了。跟我來。

紐特用魔杖指著那個警察。

紐特　惑惑迷。

警察突然像酒醉似的一個趔趄，眨眨眼、甩甩頭，咯咯笑著漫步離開，對著驚慌的路人舉帽致意。

紐特　來吧，那個咒語幾分鐘後就會失效了。

紐特帶著雅各穿過那座雕像，進入了魔法巴黎。他放下皮箱，用魔杖指

著街道。

紐特 步步現蹤。

紐特 追蹤咒化為飛旋的金粉，映出廣場上近來魔法活動的痕跡。

紐特 速速前，玻璃獸！

皮箱迸開來，玻璃獸跳出箱外。

紐特 快找吧。

紐特爬上箱子，檢視在空中顯形的生物，而受過訓練的成年玻璃獸負責嗅出線索。

紐特 那是河童，是日本的水中怪物──

玻璃獸在閃閃發亮的腳步四周嗅來嗅去，牠找到了蒂娜曾經站在騶吾面前的地方。

紐特　紐特看到蒂娜的幻象。

他彎腰去舔路面。

蒂娜？蒂娜！（對玻璃獸說）你找到什麼了？

雅各　（東張西望）現在竟然還要舔地板。

紐特將魔杖湊到耳邊，傾聽令人恐懼的怒吼。他用魔杖指著街道。

紐特　人現現。

雅各看著紐特正在看的東西，巨大的獸掌印子覆蓋著其他一切。

紐特　（極為擔憂）紐特……這腳印是怎麼來的？

雅各　是騶吾，一種中國怪獸。牠們速度飛快，強大得不得了，一天可以行進一千英里……而這一頭只要一跳，就可以把你從巴黎的一區帶到另一區。

紐特　這隻玻璃獸在更多閃閃發光的腳步四周嗅啊嗅——是蒂娜站過的另一個地方。

雅各　這我倒是沒注意過。

紐特　她的腳板特別窄，你注意到了嗎？

噢，好孩子（非常擔憂）。雅各，她來過這裡，蒂娜之前站在這裡過。

紐特看到卡瑪的幻象。

紐特　　然後有人朝她走去。

紐特　　紐特指著從卡瑪帽子脫落的一根羽毛，嗅了嗅，然後一臉困擾。

紐特　　羽指針。

紐特　　那根羽毛像羅盤的指針那樣轉動，指出了方向。

紐特　　跟著那根羽毛走。

雅各　　什麼？

紐特　　雅各，跟著那根羽毛走。

雅各　　跟著那根羽毛走。

紐特　　（尋找玻璃獸）他在哪裡？啊，速速前，玻璃獸。

　　玻璃獸被咒語召回了皮箱裡。紐特提起皮箱，快步離開。

紐特

雅各比了比手裡的桶子。

丟了吧！

雅各扔掉桶子，追了上去。

第49場

外景：巴黎——白天

定場鏡頭。

第50場

外景：福斯坦堡廣場——早上

第51場

內景：法國魔法部，主樓層——早上

奎妮降入充滿美麗新藝術風格的法國魔法部，圓拱天花板上是星群的圖樣。奎妮走近服務台。

奎妮走近廣場中央的樹木。她咳了咳。樹木的根部往上升起，在她四周形成鳥籠形的電梯，然後往下降入地裡。

服務員　（法語）歡迎來到法國魔法部。

奎妮　抱歉，妳說的我全都聽不懂——

服務員　歡迎來到法國魔法部，請問要辦理什麼事？

奎妮　（大聲且緩慢）我需要跟蒂娜・金坦講話，她是美國正氣師，來這裡辦案——

服務員翻了幾頁。

奎妮　查出她的下落？

服務員　不，這……抱歉，一定有哪裡搞錯了。是這樣的，我知道她人在巴黎，她寄了張明信片給我。我帶來了，我可以拿給妳看，也許妳可以幫我

奎妮　我們這邊沒有蒂娜・金坦的紀錄。

奎妮朝自己的皮箱伸手，箱子突然開了。

奎妮

就在箱子裡。噢，可惡！麻煩等我一下！我知道就在箱子裡的某個地方，我絕對打包進去了。在哪裡呢？

服務員以高盧人的風格聳了個肩，有個上流社會的年長女士走進鏡頭裡，就在奎妮背後。女士雙手提著一只獨特的袋子——鏡頭尾隨她進入電梯——蘿西站在那等候。電梯門一關上，年長女士還原為亞柏奈西，他抽出了一個精緻的盒子⋯⋯

第52場

外景：巴黎後街——白天

奎妮悲傷地站在街頭，舉著雨傘，接著——愣了一下才領悟到——她剛剛是不是瞥見紐特和雅各從一條小街趕往另一條小街？

雅各　往這邊走。

紐特　還是巧克力麵包？半個可頌，或是一顆巧克力糖？

雅各　往這邊走，來吧。

紐特　唉。

雅各　現在不行，雅各。

紐特　我們能不能至少停下來喝個咖啡，或是吃個——

奎妮沿街快走，急著想追上紐特和雅各。

我們隨著她移動，越拉越近，小街多得令她不知所措，她不知道該選哪條走。她一心想追上紐特和雅各——她現在可以「聽見」雅各的思緒。

126

Fantastic Beasts: The Crimes of Grindelwald

奎妮

（大聲呼喚，歡喜）雅各！雅各？

可是雅各已經不見蹤影。奎妮筋疲力盡又寂寞，頹坐在路緣石上淋著雨，四周人群的思緒蜂擁而來，聲音震耳欲聾。

一隻手搭在奎妮的肩膀上。奎妮滿臉笑容，旋過身去，表情接著轉成困惑。

蘿西

（法語）女士？妳還好嗎？女士？

第53場

外景：鳥市場──當天稍晚

魁登斯和娜吉妮走進畫面，四下張望。魁登斯路過一個攤子，順手偷走了鳥餌。

葛林姆森監視著他們，未被察覺。

第54場

外景：菲利普羅宏街——不久之後——白天

魁登斯和娜吉妮繞過轉角，窺看遠處的十八號門牌。閣樓亮著一盞燈，有影子掠過燈光前方。

魁登斯

（害怕）她在家。

現在，他人到了這裡，卻怕得無法動彈，遲遲不敢上前。娜吉妮從他的背後抓起他的手。

她領著他越過馬路。

129

怪獸與葛林戴華德的罪行

第55場

外景：菲利普羅宏街十八號後側——幾分鐘過後——白天

一扇門面朝院落打開，兩人穿過那扇門，進入僕人專用的通道。娜吉妮的鼻孔賁張，視線到處跳動。有什麼不對勁。他們朝樓梯走去。

第56場

內景：菲利普羅宏街十八號，女僕房間外面的平台——白天

魁登斯和娜吉妮抵達平台。門開了個小縫，檯燈投下一道陰影，似乎有個婦女正在縫紉。那個陰影打住動作，娜吉妮忐忑不安，左顧右盼。

厄瑪

（法語，畫外音）誰啊？

魁登斯動彈不得，也說不出話。娜吉妮意識到這點。

娜吉妮

是您的兒子，女士。

娜吉妮牽起魁登斯的手，溫柔地拉著他走進房間。縫補過與剛洗不久的衣物掛在從天花板垂下的吊架上，他們可以看到一個婦女的影子。娜吉

131
怪獸與葛林戴華德的罪行

妮的感官高度警戒，嗅出了危險。那個陰影站起來。

厄瑪　（法語）你是誰？

魁登斯　（驚恐低語）妳是厄瑪嗎？妳是不是……？妳是不是厄瑪‧杜嘉？

厄瑪　沒有回應。他們穿過垂掛的布料，朝她走去。

抱歉，妳的名字在我的送養文件上。這樣說妳明白嗎？妳把我交給紐約的巴波太太。

一拍之後。

一隻小小的手將最後一片布料推開。厄瑪站在那裡，她是半人精靈。魁登斯的臉上先是困惑，然後是極度失望。

厄瑪　（對魁登斯說）我不是你的母親，我只是僕人。（微笑）你當年是個漂

亮的嬰兒，現在長成俊美的青年。我一直很想念你。

鏡頭對著葛林姆森，他從門口看著他們。

娜吉妮越來越恐懼。

我帶你到巴波太太那裡，因為應該要由她負責照顧你。

他們為什麼不要我？妳的名字為什麼在我的送養文件上？

鏡頭對著大片衣料後方的陰暗牆壁。

身軀倒地的聲音，娜吉妮放聲尖叫，魁登斯的影子消失不見。

的身影，送出了索命咒。詛咒穿透被單和衣物，留下了悶燒的洞。傳來

完美隱去身影的葛林姆森從牆面浮現，舉起魔杖，對準了那些只見輪廓

厄瑪

魁登斯

葛林姆森確信成功達成任務，咧嘴笑著，他將那些冒著煙的布料掃開，

直到他站著看見──

倒在地上斷了氣的是厄瑪。娜吉妮從葛林姆森身邊往後退開，葛林姆森的笑容慢慢退去，抬頭望向天花板。闇黑怨靈就像濃密的黑煙在那裡盤旋。

眨眼間，葛林姆森在自己和厄瑪屍體四周施放屏障咒。

闇黑怨靈往下撲來，猛攻屏障咒，力道有如百萬顆子彈齊發，然後升起、重組，再次撲襲，但那道魔法屏障只是顫動，並未破裂。

闇黑怨靈在暴怒之下逐漸擴張，像龍捲風似的撕裂這個閣樓空間。

葛林姆森微笑仰望闇黑怨靈：咱們後會有期。他消了影。

闇黑怨靈夾帶著被毀閣樓的斷瓦殘礫，往內衝撞。魁登斯重組現形，他

134

Fantastic Beasts: The Crimes of Grindelwald

站著俯望那個小小身軀。

第57場

外景：巷道——下午

謀害厄瑪之後不久，葛林姆森站在賽納河一座橋下方的頂蓋巷道。葛林戴華德出現了。

葛林姆森　她死了。

葛林戴華德朝他走去，等到面對面時，便停下了腳步。

葛林姆森　為了更長遠的利益。

葛林戴華德　登斯，務必保護他的安全。時間越來越緊迫，為了更長遠的利益，你要盯好魁你將會名留青史。

葛林姆森　聽我說。懦夫的不以為然，等於是對勇者的稱讚。等巫師統治天下，

葛林戴華德　清楚我的名聲。

葛林姆森　（聳聳肩）他很敏感。等我通報說我失手，魔法部肯定不高興。他們很

葛林戴華德　那男孩的反應如何？

外景：巴黎咖啡館——傍晚

一對戀人坐著喝咖啡。紐特掃視離開咖啡館的每個男人，一面察看被玻璃杯困住的羽毛有什麼反應。雅各盯著那對戀人。

雅各　你知道我想念奎妮的什麼嗎？一切。我甚至想念那些逼得我快發狂的事情，像是讀心⋯⋯（他注意到紐特根本沒在聽）⋯⋯像她那樣的人竟然對我的想法會有興趣，我真幸運。你懂我的意思嗎？

一拍之後。

紐特　抱歉？

雅各　我剛在說，你確定我們找的那個傢伙在這裡嗎？

紐特　確定，羽毛就是這麼說的。

137

怪獸與葛林戴華德的罪行

第59場

內景：巴黎咖啡館，洗手間——傍晚

狹窄骯髒的洗手間，卡瑪盯著鏡子，沒有羽毛的軟呢帽擱在水龍頭上。

他的臉突然抽搐起來，他舉起纏了繃帶的手到眼前，揉了揉眼睛，搖搖腦袋。他把手移開，盯著自己的映影。鏡頭拉近，可以看到他的眼角那裡有一根細小觸鬚。他苦惱地抽噎一聲，在西裝口袋摸找一小瓶亮綠色液體，他用滴管將液體點進眼裡。

觸鬚縮走的時候，他又發出一聲痛苦的抽噎。他望著鏡中的映影時，狀似正常。他將帽子戴回去之後離開廁所。

第60場

內景：巴黎咖啡館——傍晚

卡瑪走出咖啡館。羽毛指著卡瑪，紐特放羽毛走，羽毛飛到了卡瑪的帽子上。

雅各

那就是我們在找的傢伙嗎？

紐特　對。

紐特和雅各跳起來，跟他正面對峙。

紐特　（對卡瑪說）呃——你好。你好，先生。

卡瑪不理會紐特，作勢繼續往前走。

紐特　噢，等等，不，抱歉。我們……我們在想你有沒有遇到我們的一個朋友？

卡瑪　蒂娜‧金坦。

雅各　先生，巴黎是個大城市。

紐特　她是正氣師。正氣師行蹤不明時，魔法部通常會派人調查，所以……不，我想如果我們現在直接通報她不見了，可能比較好——

卡瑪　（舉棋不定）她長得高嗎？深色頭髮？相當——

雅各　——積極？

紐特　——美麗——

雅各 （回應紐特的表情，連忙改口）——對，我就是那個意思——她非常——非常漂亮。

紐特 也很積極。

卡瑪 我想我昨天晚上見到了那樣的人，也許我可以替你們指路？

紐特 如果你不介意，那就太好了。

卡瑪 沒問題。

第61場

內景：卡瑪的藏身處——傍晚

卡瑪的藏身處內部黑漆漆一片，有水頻頻滴落的聲響。一束陽光短暫照出了蒂娜，她穿著外套在地板上淺淺睡著。

紐特　　蒂娜？

蒂娜　　她醒過來。紐特和蒂娜一時片刻盯著對方，有整整一年，他們天天想著對方。眼前不見卡瑪的蹤影，看來她獲救了。

（歡喜，難以置信）紐特！

蒂娜注意到卡瑪舉著魔杖，從背後走進來。她的表情一變。

卡瑪　　去去，武器走！

紐特的魔杖飛出手，進入卡瑪的手裡。門上出現了鐵欄杆，將他們囚禁

卡瑪　（透過門）抱歉，斯卡曼德先生！等魁登斯死了，我再回來釋放你們！

卡瑪　卡瑪，等等！

蒂娜　你們懂的，要不是他死⋯⋯就是我亡。

卡瑪　他舉手蒙住一眼。

卡瑪　不、不、不。噢，不。不、不、不。

紐特　他抽搐踉蹌，癱倒在地板上，失去了意識。

蒂娜　好吧，就救援行動的開頭來說，這可不是好預兆。

蒂娜　這算什麼救援行動？你害我失去唯一的線索。

　　　雅各撲向門板，企圖破門而出。

起來。

怪獸與葛林戴華德的罪行

紐特　　（無辜）唔，那麼在我們出現以前，妳審訊的進度如何呢？

蒂娜陰沉地瞟了他一眼，然後邁步走到洞穴後側。

皮奇趁沒人注意的時候，跳出了紐特的口袋，成功撬開了鎖，鐵欄杆旋了開來。

紐特　　紐特！

雅各　　幹得好，小皮！（對蒂娜說）妳說，妳需要這個人？

蒂娜　　對，我想這個人知道魁登斯的下落，斯卡曼德先生。

紐特　　他們彎身察看暈厥的卡瑪，聽到上方某處傳來驚天動地的吼聲。他們面面相覷。

紐特　　唔，應該是騶吾。

紐特抓起自己的魔杖，然後消了影。

第62場

外景：
巴黎橋上——晚上

騶吾就在那座橋的中央，驚恐不安又足以置人於死地。牠的傷勢嚴重，無法繼續奔逃，但牠正用腳掌掃向路人。路人驚聲連連，拔腿閃避，車輛緊急煞車。

紐特提著他的皮箱，在橋的中央現了影，和騶吾相隔五十碼的距離。片刻之後，蒂娜也現了影，拉著雅各的手臂。暈厥的卡瑪壓得雅各直不起身。

雅各

（呼喚）紐特，快離開啊！

紐特緩緩蹲低身子，打開皮箱。騶吾放聲咆哮，伏低身子，開始朝紐特逼來。

紐特為了避免驚擾騶吾，動作放得非常緩慢。他將手臂探進皮箱摸找，花的時間多過預期。他皺著眉頭，往皮箱探得更深。騶吾繼續逼來，齜牙咧嘴。

紐特拿到了他在尋找的東西。他舉起手臂，手裡有根棒子，棒子連著一條繩子，上頭有隻毛茸茸的玩具鳥。

一拍之後。騶吾的目光開始追隨那隻鳥。

騶吾抽動尾巴，身體比先前伏得更低，然後頓時一蹬，飛越天空朝著紐特而來。旁觀者放聲驚叫——紐特肯定會被壓扁——

怪獸與葛林戴華德的罪行

但紐特在最後一刻讓玩具鳥落入皮箱，驕吾閃過一陣五顏六色之後，尾隨小鳥衝進去，巨蟒般的尾巴揮甩不停——然後**砰轟**——紐特用力關上了箱蓋。

紐特的口袋飛出來。

群眾大聲喧囂，警笛聲越來越近，警車集結在那座橋上。勒梅的卡片從

蒂娜和還揹著卡瑪的雅各，快步奔向紐特，四個人一起消了影。

第63場

外景：霍格華茲——白天

正氣師們列隊大步走向通往城堡的車道，其中有西瑟和莉塔，氣氛凝重不祥。

特寫上層窗戶。學生往下俯望陌生人，用手肘互推對方。正氣師成群走進校內。

第64場

內景：黑魔法防禦術教室——白天

鄧不利多正在授課。房間中央有個空間，一個奇景讓所有學生都看得津津有味。有個體型肥壯的男孩——麥拉——準備承受衝擊，他的長袍沾滿灰塵，領帶纏在耳朵上。他和鄧不利多面對面繞著圈子。

鄧不利多　你上次犯過最大的三個失誤是什麼？

麥拉　　　防備不及，先生。

鄧不利多　還有呢？

麥拉　　　沒躲開反詛咒，先生。

鄧不利多　很好，最後一個⋯⋯也是最重要的那個呢？

麥拉別開視線思考。鄧不利多冷不防出手攻擊，麥拉飛入空中。鄧不利

多召現一張沙發過來，麥拉一屁股摔了進去，然後滑到地板上。

鄧不利多　　就是沒從前面兩個失誤中學到教訓。

全班哄堂大笑。教室門打開，崔佛、西瑟和另外四位正氣師走了進來，背後跟著年輕的麥教授。

麥教授　　這是學校，你們沒有權利擅自——

崔佛　　我是魔法執法部門的負責人，我有權利想去哪就去哪。（對學生們說）都出去。

學生動也不動。

鄧不利多　　（對學生們說）請跟麥教授一起出去吧。

學生們列隊走出去，或好奇或驚慌。最後一個出去的是麥拉。

麥拉　　　（對崔佛說）他是我們最棒的老師。

鄧不利多　（小聲）謝謝你，麥拉。

崔佛　　　出去！

麥教授　　來吧，麥拉。

　　　　　教室門關上。

崔佛　　　紐特・斯卡曼德在巴黎。

鄧不利多　真的嗎？

崔佛　　　別裝傻，我知道是你派他過去的。

鄧不利多　如果你有幸教導紐特，你就會知道，他不大聽命行事。

崔佛　　　崔佛拋了一本小書給鄧不利多，他用單手接住。

　　　　　（指著那本書）你讀過《第谷杜多納預言錄》嗎？

鄧不利多　很多年前讀過。

崔佛　（朗讀）「殘忍放逐之子，

絕望喪志之女，

大復仇者——」

鄧不利多　是，我知道。

崔佛　傳聞說，這則預言指的是那個闇黑怨主。他們說葛林戴華德想要——

鄧不利多　——一位出身上流的爪牙。我聽過這個傳聞。

崔佛　但是不管闇黑怨主到哪裡去，斯卡曼德就會出現在那裡保護他。同時，你靠著國際人脈，打造出小網絡——

鄧不利多　（小聲但強硬）不管你監視我和我朋友多久，都不會發現什麼不利於你的陰謀，崔佛。因為我們的目標是一致的，擊敗葛林戴華德。可是我警告你，你這種高壓和暴力的手段，反而會將支持者推進他的懷抱——

崔佛　我對你的警告沒有興趣！（控制自己）好了，這樣說讓我很難受，因為——好吧，我並不喜歡你。

崔佛和鄧不利多兩人都輕笑起來。

崔佛　可是……巫師裡只有你跟他勢均力敵，我需要你出手對抗他。

停頓。幾位正氣師旁觀著。

鄧不利多　我沒辦法。

崔佛　因為這個嗎？

他施了個咒，顯示青年鄧不利多和青年葛林戴華德的動態照片。幾位正氣師都很震驚。

青年鄧不利多和青年葛林戴華德熱切地凝望彼此的眼睛。

鄧不利多　我們比兄弟更親。

崔佛　你和葛林戴華德情同手足。

鄧不利多看著那些照片，這些回憶帶來了深切的痛苦。他滿心懊悔，而

幾乎更糟的是：他懷念人生中這段唯一覺得自己完全被理解的時光。

崔佛　你願不願意挺身對付他？

鄧不利多　（痛苦）我沒辦法。

崔佛　那你等於選了邊站。

崔佛再次一揮魔杖，厚重的金屬手銬──「告誡者」──出現在鄧不利多的手腕上。

鄧不利多　從現在開始，不管你施了什麼咒語，我都會知道。我要派人力加倍監看你，你不能再教黑魔法防禦術了。（對西瑟說）莉塔在哪裡？我們必須動身去巴黎！

他氣沖沖走出去。幾位正氣師跟了上去，西瑟是最後走到門口的。

鄧不利多　（小聲）西瑟。

西瑟回頭望去。

崔佛　　（畫外音）西瑟！

西瑟離開了。

鄧不利多　　西瑟，如果葛林戴華德召開大型集會，千萬不要企圖驅散聚集的群眾，不要讓崔佛派你進去會場，如果你信任我——

第65場

內景：霍格華茲冷清的走廊——白天

第66場

內景：霍格華茲的空教室——白天

近晚的陽光透窗流洩進來，莉塔穿過空無一人但充滿回憶的走廊。她在一扇敞開的門旁停下腳步。

飄浮的蠟燭照亮了餐廳。

莉塔慢慢走進教室，轉頭望向走廊，然後——

容接到：

第67場

內景：霍格華茲的空教室——十七年前——早上

十三歲的莉塔站在空教室裡躲著，披著斗篷的學生們緩緩走了過去，推著行李箱、帶著貓頭鷹。這是冬季學期上課的最後一天，幾乎每個人都要回家。

怪獸與葛林戴華德的罪行

鏡頭對著兩位十三歲葛來分多學院女生。她們推著行李箱。

葛來分多女生一號　妳知道她每個假期都留在學校。她家人其實不希望她回去。

葛來分多女生二號　我不怪他們。她那麼惹人厭，連雷斯壯這個姓氏都讓我倒胃

口——

莉塔衝到她們面前擋住去路，用魔杖指著她們。

十三歲的莉塔　口口消！

葛來分多女生二號的嘴巴被封起來，彷彿她不曾有過嘴巴。莉塔推開震驚的學生們，得意洋洋逃離現場。

葛來分多女生一號　（尖叫）麥教授！雷斯壯又作怪了！

麥教授 （畫外音）雷斯壯，別再跑了！**雷斯壯**！這些小鬼真不聽話。別跑了！史萊哲林學院真丟臉，扣一百分！扣兩百分！回這邊來，馬上！別跑了！停下來！停下來！妳快停下來！回這邊來！

麥教授施咒讓那個女生噤聲。

鏡頭對著莉塔，她快跑繞過轉角。

葛來分多女生一號 教授，都是雷斯壯啦，她壞透——

她使勁打開側面的門，埋頭衝了進去。

第68場

內景：霍格華茲的櫥櫃——十七年前——早上

十三歲的莉塔使勁甩上門，站在那裡，耳朵貼著門板。她聽到奔跑聲，遠處的吶喊。接著她背後傳來聲響，害她嚇得跳起來，連忙轉過身去。

十三歲的紐特已經搶先占據了櫥櫃。他在這裡藏了兩個水缸，其中一個裝著蝌蚪，另一個則裝著變色蝸。一個有鋪墊的厚紙盒是小渡鴉的窩，他正將小渡鴉捧在手心，小渡鴉有一隻斷腳以夾板固定。紐特和莉塔盯著對方。

十三歲的莉塔　斯卡曼德……你為什麼沒在打包行李？

十三歲的紐特　我沒有要回家。

十三歲的莉塔　為什麼不回去？

162

Fantastic Beasts: The Crimes of Grindelwald

十三歲的紐特　（看著渡鴉）他受傷了，他需要我。

莉塔先看看那些水缸，再瞧瞧那隻醜陋的小鳥，紐特現在正在餵牠一條蚯蚓。

十三歲的紐特　渡鴉寶寶。

她現在微微受到吸引。

十三歲的莉塔　那是什麼？

十三歲的紐特　渡鴉寶寶。

十三歲的莉塔　渡鴉是我的家族象徵。

頭一次看清了紐特的模樣。

莉塔看著紐特輕撫小鳥的腦袋。紐特將小鳥放進莉塔的掌心中，她似乎

溶接到：

怪獸與葛林戴華德的罪行

第69場

內景：黑魔法防禦術——十四年前——白天

這堂課是幻形怪。鄧不利多監督一列青少年上前嘗試他們的手氣。「叱，荒唐」——「叱叱，荒唐」——鯊魚變成水上救生裝備、殭屍的腦袋化為南瓜、吸血鬼搖身成為齙牙兔子，引來大家陣陣狂笑。

鄧不利多　好了，紐特，拿出勇氣。

十六歲的紐特走到隊伍前方，幻形怪變成了魔法部的辦公桌。

鄧不利多　嗯，真不尋常。所以，斯卡曼德先生在世上最害怕的東西是什麼？

十六歲的紐特　坐辦公室上班，先生。

全班哄堂大笑。

鄧不利多　出手吧，紐特。

十六歲的紐特　叱叱，荒唐！

紐特將那張桌子變成跳躍嬉戲的木頭飛龍之後，自己讓到一旁。

鄧不利多　幹得好，你表現得很好。

輪到十六歲的莉塔，但她動也不動，非常害怕。

鄧不利多 （態度和藹，對莉塔說）莉塔，這只是個幻形怪，不會傷害妳的。每個人都有害怕的東西。

一群女生站在一起，為了莉塔的恐懼而竊喜。

葛來分多女生一號 我一直很期待這個。

莉塔往前跨步，幻形怪變了形，眾人的笑聲頓時消失不見。綠光映在每張驚恐的臉龐上。

我們看到一個影子，有隻小小的人手。莉塔發出一聲啜泣，拔腿逃出教室。

第70場

外景：霍格華茲湖，木精島——十四年前——傍晚

紐特發現莉塔坐在湖邊，臉孔布滿淚痕，雙眼紅腫。他們望著對方。

十六歲的莉塔　我不想談那件事！

紐特伸出手，莉塔任紐特拉她起身。紐特帶她路過幾棵樹，最後抵達木精攀爬、纏鬥和嬉戲的那棵樹。有人類接近，木精頓時僵住不動，但一認出是紐特，便放鬆下來。紐特伸出一根手指，其中一隻木精跳了上去。

十六歲的紐特　牠們要不是因為認識我，不然就會躲起來。牠們只會在質地能做成魔杖的樹木裡築窩，妳知道嗎？（一拍之後）而且牠們有很複雜的

167

怪獸與葛林戴華德的罪行

社交生活。如果妳觀察牠們夠久，就會明白……

他越說越小聲。莉塔正在看他，而不是木精。紐特將手朝她伸去，木精站在他的手腕上，他的手輕輕擦過莉塔的手。

鄧不利多 （畫外音）哈囉，莉塔。

溶接到：

第71場

內景：霍格華茲的空教室——下午

在現今的教室裡，莉塔依然坐在自己的舊課桌前。鄧不利多走了進來。

鄧不利多　真是意外。

莉塔　　　（態度冰冷）發現我在教室裡嗎？我以前是那麼壞的學生嗎？

鄧不利多　恰恰相反，妳是我最聰明的學生之一。

莉塔　　　我剛是說「壞」，不是說「笨」。別費心回答了，我知道你從沒喜歡過我。

鄧不利多　唔，妳誤會了。我從來不認為妳壞。

莉塔　　　那麼，就是只有你這麼想，其他人都覺得我壞。（非常小聲）而且他們想得沒錯，我很惡劣。

鄧不利多　一拍之後，他端詳著莉塔。

　　　　　莉塔，我知道妳弟弟寇沃斯的傳聞，讓妳有多痛苦。

莉塔　　　不，你不知道，除非你也有一個過世的弟弟。

鄧不利多　就我的例子來說，是一個妹妹。

莉塔盯著他，敵意中有好奇。

莉塔　　　你愛她嗎？

鄧不利多　我應該要更愛的。

他步向莉塔。

鄧不利多　放自己自由永遠不嫌遲。據說，告解會帶來解脫，可以卸除心裡的重擔。

莉塔盯著他。他知道什麼——或他在懷疑什麼？

鄧不利多　（輕聲）懊悔常伴我左右，不要步上我的後塵。

第72場

內景：葛林戴華德的藏身處，會客廳——一天末尾

奎妮坐在沙發上，旁邊有一桌子的茶和蛋糕。她放下空了的茶杯，我們感覺到她微微彆扭，因為茶杯立即被蘿西再次斟滿。

奎妮　噢，不了，謝謝。妳人真好，可是我姊姊蒂娜找不到我，可能已經急得像熱鍋螞蟻，四處去敲別人家的門什麼的，所以我想我最好走了。

蘿西　可是妳還沒見到男主人。

奎妮　（略微惆悵）噢，妳結婚了啊？

蘿西 （綻放笑容）這樣說好了……我對他非常忠心。

奎妮 （天真）聽著，我搞不清楚妳是在開玩笑，還是只是因為妳是……法國人。

奎妮 蘿西放聲一笑，然後離開。奎妮困惑不已，一只施了咒的茶壺懸在半空，輕輕推了推她，執意重新添滿她的茶杯。

（對茶壺說）嘿，別鬧了。

房門打開，葛林戴華德走進來。奎妮站起身，茶壺和杯子全都砸碎在地。她抽出魔杖，對準葛林戴華德。

奎妮 你站在原地別動，我知道你是誰。

葛林戴華德慢慢走向她。

葛林戴華德 奎妮，我們無意傷害妳，我們只想幫助妳。妳離家這麼、這麼遠，遠離妳所愛的一切，遠離讓妳自在的一切。

奎妮目不轉睛，繼續舉著魔杖。

葛林戴華德 奎妮，我永遠都不想看到妳受到傷害。妳姊姊是正氣師並不是妳的錯，我希望妳現在跟我一起奮鬥，目標是創造一個世界，讓我們巫師都能光明正大生活，自由擇其所愛。

葛林戴華德的手碰到她的杖尖，將魔杖往下壓。

葛林戴華德 妳是無辜的，所以走吧，離開這裡。

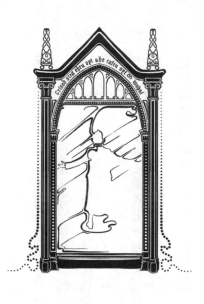

第73場

內景：
霍格華茲，萬應室——晚上

一間樸實無華的房間。一個大型物件倚在牆上，被黑色絲絨掩住。鄧不利多站著思索片刻，然後走近那個蓋住的物件，將遮布往下拉開。

眼前的是意若思鏡，他已經多年沒照過這面鏡子。他作好心理準備之後，往鏡面一看。

我們看到青年鄧不利多和青年葛林戴華德在穀倉裡面對面，各用魔杖劃傷自己的手掌，

他們此時正流著血，兩人十指交扣⋯⋯

鄧不利多將頭別開，抗拒著再次蓋住鏡面的衝動。

他鼓起勇氣，抬眼一看。

兩滴發亮的鮮血從兩人血紅的掌心升起，相融之後合而為一。一塊金屬開始繞著那滴血顯現，模樣變得越來越鮮明和繁複。那是葛林戴華德的小瓶子。

幻象逐漸消隱，現在的葛林戴華德站著，對著鏡子外頭微笑，四周一片漆黑。

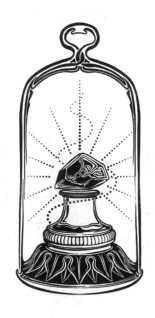

第74場

外景：
巴黎，蒙莫朗西街——下午

尼樂・勒梅家的定場鏡頭。

第75場

內景：
勒梅的家——下午

令人發毛的中世紀會客廳。掛毯上有動態人影和奇異的盧恩符文，角落那顆大大的水晶球裡顯現烏雲。蒂娜企圖用一瓶嗅鹽喚醒卡瑪，卡瑪微微蠢動。《第谷杜多納預言錄》從他的口袋掉落在地上，蒂娜撿起來，翻到卡瑪畫了線的那段預言。

紐特的皮箱放在桌上開著。皮箱內傳出騶吾的吼聲，蒂娜轉過去望著箱子，豎耳傾聽。

第76場

內景：紐特的皮箱，騶吾的圈地——
下午

中國野生棲地。紐特在濃密的林下灌叢蜷起身子，騶吾用掌子撈起紐特，懸在一根獸爪上。

第77場

內景：勒梅的家——下午

雅各走進來，看到蒂娜望著皮箱。她趕緊將視線移回書上。

雅各

（對著皮箱呼喚）嘿，紐特，老兄，蒂娜在上頭這邊，孤孤單單一個人，你要不要上來陪陪她？（一拍之後）我一直在找吃的，可是什麼也找不到。我想到樓上去，到——我不知道——到閣樓去碰碰運氣！

第78場

內景：紐特的皮箱，騶吾的圈地──下午

紐特還懸在騶吾的爪子上，安撫哄勸騶吾，直到可以伸手觸及彎頭，然後他將之移除。騶吾終於擺脫了牠的鎖鏈。

紐特　　沒事了。

雅各　　（畫外音）好！

第79場

內景：勒梅的家──下午

雅各正準備離開時，紐特爬出箱子，再次現身。

紐特

信──

白鮮對他的效果不錯。他生來就是要自由奔跑的，我想他只是缺乏自

他瞥了瞥蒂娜。蒂娜將《第谷杜多納預言錄》收進口袋，開口說話，但並未正眼看紐特。

蒂娜

不破誓──

斯卡曼德先生，你皮箱裡有沒有什麼東西可以用來喚醒這個男人？我必須盤問他，我想他知道魁登斯的真實身分。他手上的傷疤表示他施過

紐特　　（態度熱切，同時說話）不破誓——對，我也注意到了——

紐特　　他們察看失去意識的卡瑪。

紐特　　路摸思。

　　　　紐特將亮起的魔杖往前伸，以便檢查卡瑪的眼睛，不小心輕輕擦過蒂娜的手，兩人都嚇了一跳。紐特盯著卡瑪的眼睛，一根觸鬚短暫閃過，然後迅速縮起——

蒂娜　　（倒抽一口氣）那是什麼？

紐特　　（嚴肅）這邊的下水道裡一定有水龍——是這樣的，水龍身上會寄生這種生物，牠們……雅各？

雅各　　是？

紐特　　你可以在我皮箱裡的夾層找到鑷子。

雅各　　鑷子？

紐特　就是一種又細又尖──

蒂娜　就是一種又細又尖的東西。

雅各　嗯，我知道鑷子是什麼。

紐特　（對蒂娜說）妳可能不會想看⋯⋯

蒂娜　我沒問題。

紐特　紐特順利掐住卡瑪眼裡的觸鬚，然後拉了出來。

　　　來吧，你沒事了。雅各，你能不能把這個接過去？

　　　他拉出了某種細長的水生蜘蛛，遞給了雅各。

雅各　嗯！烏賊。

　　　卡瑪開始喃喃自語，心慌意亂，半昏半醒。

怪獸與葛林戴華德的罪行

卡瑪　　我一定要殺了他⋯⋯

蒂娜　　誰？魁登斯嗎？誰——？

紐特　　他可能還要幾個小時才會恢復，這種寄生生物的毒性滿強的。我得向魔法部通報我的進展。（聲音顫動）很高興再見到你，斯卡曼德先生。

蒂娜　　她大步離開房間，留下不解又難過的紐特。

第80場

內景：勒梅的家，走廊——下午

雅各　雅各跟著蒂娜走到玄關。

雅各　嘿，等一下好嗎？唔，等等啊！等一下！蒂娜！

她離開了。前門關起時，紐特出現在會客廳的門口。

雅各　（對紐特說）你沒提到火蜥蜴吧？

紐特　沒有，她就這樣——跑了。我不知道怎麼回……

雅各　（堅定）你快追上去啊！

紐特抓起皮箱，也離開了。

第81場

外景：蒙莫朗西街——一天末尾

蒂娜沿著馬路快步走著，紐特匆匆忙忙追了過去。

紐特　蒂娜，拜託，聽我說——

蒂娜　斯卡曼德先生，我必須去跟魔法部報告——而且我知道你對正氣師的看法——

紐特　我在那封信裡，話說得可能有點重——

蒂娜　你是怎麼說的？「一幫野心勃勃的偽君子」？

紐特　抱歉，可是我就是沒辦法欣賞那種人，碰到自己害怕或不瞭解的一切，答案就是喊打喊殺。

蒂娜　我是正氣師，但我不會——

紐特　對，那是因為妳有中間腦袋！

蒂娜　（停住腳步）什麼？

紐特　那個形容來自三頭蛇的三顆腦袋，中間那顆是有遠見的一個。歐洲的每個正氣師都要魁登斯的命——除了妳之外。因為妳有中間腦袋。

一拍之後。

蒂娜　到底誰會那樣形容？斯卡曼德先生？

紐特思索。

紐特　我想可能只有我。

燈光全數熄滅了，每棟建築物都包覆在烏黑的布條裡。

麻瓜們魚貫路過，毫無所覺，但附近有個年輕紅髮女巫往前走著，她跟

187

怪獸與葛林戴華德的罪行

蒂娜

紐特、蒂娜一樣都看得見那些布條。

蒂娜走進馬路中央，看著黑色絲綢從空中往下鋪展而開，將附近的建築裏在黑暗當中。

是葛林戴華德，他在召喚他的追隨者。

鏡頭沿著一條飄揚的黑絲綢往上移動，最後呈現巴黎的空拍畫面。整個城市都覆蓋在葛林戴華德的深色布條下。

第**82**場

外景：魔法界咖啡館——一天末尾

女巫和巫師快步趕到咖啡館外，去看麻瓜路人所看不見的景象。

第**83**場

外景：巴黎街道——一天末尾

奎妮朝最近的烏黑布幅伸手，在她的碰觸下，白色渡鴉的符號隨之浮現。

第84場

外景：福斯坦堡廣場——一天末尾

紐特依然跟在蒂娜身邊。兩人駐足不前，被葛林戴華德規模令人稱奇的布條團團包圍。

怪獸與葛林戴華德的罪行

紐特　已經太遲了。葛林戴華德來找魁登斯了，搞不好已經挾持他了。

（語氣突然強硬起來）還不算太遲，我們還是可以搶先一步找到他。

他揪住她的手，拉她往前。

蒂娜　你要去哪裡？

紐特　法國魔法部。

蒂娜　魁登斯最不可能去的就是那裡！

紐特　法國魔法部的保險庫裡藏了個盒子，那個盒子可以告訴我們魁登斯的真實身分。

蒂娜　盒子？你在說什麼？

紐特　相信我。

第85場

外景：荒廢的建築物，屋頂——近晚時分

魁登斯剝碎種子，餵給一隻小雛鳥，這時娜吉妮出現在他背後。

娜吉妮

（急切）魁登斯。

她領著魁登斯穿過敞開的窗戶，往外回到屋頂上。艾菲爾鐵塔就在他們背後。

鏡頭繞過去，拍到葛林戴華德坐在他們兩人附近的屋頂上。

葛林戴華德 噓。

魁登斯　　（低聲）你想要什麼？

葛林戴華德　　從你身上嗎？我什麼都不要。倒不如說，我想給你我不曾有過的一切。

魁登斯　　可是你自己想要什麼呢？孩子？

葛林戴華德　　我想知道我到底是誰。

魁登斯　　你可以在這裡找到你真實身分的證明。

葛林戴華德從口袋拿出一張牛皮紙，往空中一拋。牛皮紙朝魁登斯飄飛而來，輕柔降落在他手中。

葛林戴華德　　今天晚上來拉雪茲神父公墓，你就會找出真相。

他點頭致意，然後消了影，留下魁登斯拿著拉雪茲神父公墓的地圖。

第86場

內景：勒梅的家——一天末尾

雅各不舒服地在椅子上睡著了，就在清醒一半的卡瑪旁邊。卡瑪正在嘀咕。

卡瑪　　父親⋯⋯為什麼要逼我⋯⋯？

雅各突然驚醒，彷彿剛剛做了惡夢。

雅各　　等等！等等──

雅各現在完全清醒，肚子開

有個身影出現在雅各背後，六百歲的勒梅正站在煉金師工作室入口。

勒梅　屋子裡恐怕沒準備吃的。

雅各害怕地驚叫出聲。

雅各　（嚇壞了）你是幽靈嗎？

勒梅　（覺得有意思）不，不，我是活人。不過我是煉金術士，所以長生不死。

雅各　你看起來絕對不超過三百七十五歲，一天都不超過。嘿，抱歉我們沒敲門就進──

勒梅　沒關係，阿不思跟我說過，可能會有幾個朋友過來。（伸出一隻手）我叫尼樂・勒梅。

雅各　噢，我是雅各・科沃斯基。

兩人握握手。雅各手勁不小——對這位煉金術士脆弱的骨頭來說力道太大。

雅各　我不是故意要——

勒梅　沒關係。

雅各　抱歉。

勒梅　哎唷！

勒梅望向大大的水晶球，水晶球裡出現湧動的烏雲和陣陣閃電。

啊哈！終於有動靜了！

（靠得更近）我以前看過這個，在露天遊樂場上。當時那裡有個戴面紗的女士，我給了她五分錢，請她預言我的未來。（一拍之後）其實，她講漏了不少東西。

我們進入那顆球中，進入湧動的黑暗煙霧以及道道閃電，深入中心時我

們可以看見魁登斯——

雅各　（畫外音）嘿——等等！我知道他是誰。就是那小子，就是魁登斯——

——然後影像變成雷斯壯的家族陵墓，突然出現在墓室中，坐在石製板凳上等待著…… 奎妮

雅各　嘿！是奎妮！她在那裡。（彷彿對奎妮說）嘿，寶貝！（對勒梅說）這在哪裡？這是——是在這邊嗎？

勒梅　這是雷斯壯的家族陵墓，就在拉雪茲神父公墓裡……（對著水晶球裡的奎妮說）我來了，寶貝，留在原地別動——（對勒梅說）

雅各　謝謝你，謝謝你，勒梅先生！

雅各滿懷感激，緊抓勒梅的手。

勒梅　啊呀！

雅各　噢不，抱歉！抱歉，真的。

勒梅　好痛！

雅各　噢——麻煩替我照顧一下觸鬚先生。

雅各轉身看到沙發空無一人，趕緊跑出房間到玄關那裡。前門開著，卡瑪逃走了。

勒梅　噢不，抱歉，我得走了。

雅各　拜託，你可千萬別去墓園那裡啊！

可是雅各也拔腿奔進黑夜裡。

鏡頭回到勒梅身上。

他拖著腳步追雅各，可是一意識到雅各已經離開，便焦慮地回頭去看水晶球。黑色火焰在四周盤繞。

勒梅

勒梅拖著腳步回到工作室，打開櫥櫃。我們瞥見裡頭的玻璃小瓶、試管以及發亮的魔法石。他使勁從架上抬起設有掛鎖的書本，封面上有鳳凰的凸紋。他碰碰掛鎖，鎖便彈開來。

特寫他翻閱的那本書。

每頁上都有一張標有姓名的照片。勒梅翻動書頁，但所有照片裡的人物都不見了。

噢天啊——

鄧不利多的肖像是空白的。

勒梅又翻開另一頁，尤拉莉・希克斯——伊法魔尼一位年輕美國教授，她正東張西望，一臉憂心。

尤拉莉　發生什麼事了？

勒梅　事情都照他說的發生了。葛林戴華德今天晚上在公墓召開集會，到時肯

定會有死傷！

尤拉莉　那你非去不可！

勒梅　（恐慌）什麼？我已經兩百年沒上第一線戰鬥了……

尤拉莉　你辦得到的，勒梅。我們對你有信心。

第87場

外景：福斯坦堡廣場──白天

紐特　蒂娜和紐特站在附近的巷子裡，往外望向廣場。那裡就是先前樹木根部往上生長並形成鳥籠電梯，可以通往法國魔法部的地方。

紐特　那個盒子在宗族檔案室裡，蒂娜，在地下三樓。

蒂娜　那是變身水嗎？

紐特　紐特在口袋裡撈找，拉出一個小小瓶子，裡頭只剩兩三滴混濁的液體。

蒂娜　（看著瓶子）只夠讓我進到裡頭。

紐特　他往下看著自己的外套，在肩膀上找到西瑟的一根頭髮。他將那根頭髮摻進藥劑裡，喝下去之後搖身變成西瑟，但依然穿著紐特的服裝。

蒂娜　這是誰啊——？

紐特　我哥哥西瑟，他是正氣師，很愛抱人。

第88場

內景：法國魔法部，主樓層——晚上

西瑟離開會議室，大步走向正在等他的莉塔。

莉塔　　怎麼回事？

西瑟　　葛林戴華德正在集結眾人，地點我們還不清楚，可是我們認為就是今晚。

莉塔和西瑟親吻。

莉塔　萬事小心。

西瑟　當然會。

莉塔　答應我你會很小心。

西瑟　當然，我會很小心的。聽著，有件事我希望妳聽我親口說，他們認為那個男孩魁登斯可能是妳失蹤的弟弟。

莉塔　我弟弟死了，早就死了。到底要我說多少次，西瑟？

西瑟　我知道，我知道。但那些檔案，那些檔案會證明這點，好嗎？檔案不會說謊。

崔佛　（語氣嚴厲）西瑟。

西瑟離開莉塔身邊，跟崔佛會合。

崔佛　我要你們逮捕出席那場集會的每個人，要是他們拒捕——

西瑟　長官——請恕我直言⋯⋯要是我們的手段太激烈，不是等於火上添油，

崔佛

更可能——

聽命照做就是了。

西瑟瞥見偽裝成西瑟的紐特和蒂娜垂著頭越過魔法部打字區。兩兄弟對上視線。

鏡頭對著偽裝成西瑟的紐特和蒂娜。

偽裝成西瑟的紐特揪住蒂娜的胳膊，急忙轉進另一條走道。西瑟起步追趕，拋下莉塔和生氣的崔佛（他並未看到紐特）。莉塔從那群人身邊退開，悄悄穿過一道邊門。

第89場

內景：法國魔法部走廊——晚上

伴裝成西瑟的紐特和蒂娜沿著走廊奔跑。走廊兩側掛滿照片，紐特喝下的變身水逐漸失效。

紐特　可惜。

蒂娜　沒辦法。

紐特　我想在法國魔法部的範圍裡，是沒辦法消影的吧？

蒂娜　藥水完全失去效用。

紐特！

紐特　　是，我知道，我知道這裡——

走廊上的每張肖像同時轉向紐特。警報聲響起。

警報　　（法語，畫外音）緊急！緊急！被通緝的巫師，紐特・斯卡曼德進入了魔法部！（英語）緊急！緊急！被通緝的巫師，紐特・斯卡曼德進入了魔法部！

西瑟走進鏡頭。

西瑟　　紐特！

紐特　　（奔跑）那是你哥哥？

蒂娜　　對——我想我可能在我的信裡提過，我們兩人的關係有點複雜——

西瑟　　紐特，別跑了！

紐特和蒂娜衝過第二扇門，進入——

第90場

內景：法國魔法部郵務室——晚上

——郵務室。兩位年長的門房正推著郵務車，越過圓形房間。

西瑟　　不！

紐特　　常常。

蒂娜　　他想殺你嗎？

怪獸與葛林戴華德的罪行

他們狂奔路過郵務車，西瑟朝他們送來一個詛咒，使得郵務車上的箱子漫天飛舞。蒂娜擋住了那個咒語。

蒂娜

他必須控制一下脾氣！

紐特

蒂娜用魔杖指著他，西瑟被用力往下壓制在蒂娜平空召現出來的高腳椅上。西瑟雙手被縛，坐在椅子上飛快往後退開，進入了一間會議室，狠狠撞上牆面。

（肅然起敬）我想那可能是我這輩子最棒的時刻。

蒂娜放聲一笑。紐特和蒂娜繼續往前衝刺。

第91場

內景：
雷斯壯家族陵墓——晚上

一座古老陵墓裡放有許多石棺，位居主位的
是莉塔父親的氣派大理石墳墓。

亞柏奈西和麥克道夫扛著從法國魔法部拿來
的袋子，取出那只精美的盒子，刻意放在陵
墓裡讓人找到。

第92場

外景：拉雪茲神父公墓——之後不久——晚上

第93場

雅各在陰暗冷清的墓園裡跑得氣喘吁吁，尋找他在水晶球裡看到的那座墳墓。遠處的微光讓他看出雷斯壯家族的陵墓。

外景：雷斯壯家族陵墓——一分鐘之後——晚上

雅各走到墳墓那裡，門楣上有一隻石雕渡鴉。

雅各

（低語）奎妮？

無人回應，他走了進去。

第94場

內景：雷斯壯家族陵墓——晚上

鏡頭對著雅各，他走進一個滿是陰影和石棺的狹小空間，那裡點著一盞孤燈。

男巫師　別動，不准動。

雅各　奎妮？蜜糖？

背後有點動靜，雅各忙不迭轉身，一個只見輪廓的身影朝他撲來。

第95場

內景：法國魔法部，檔案室中庭——晚上

紐特和蒂娜繞過轉角，進入美麗的中庭區域，就在雕成樹木造型、高聳的新藝術風格大門前方。櫃台後面有個非常年長的婦人負責把關：

美露荽。

美露荽 有什麼要幫忙的嗎？

紐特 呃——是，這位是莉塔‧雷斯壯，我是她的——

蒂娜 未婚夫。

美露荽將一本古老的書抬到辦公桌上翻開，兩人之間的氣氛越來越尷尬。

特寫美露莘布滿皺紋的手指，她用手指往下滑過一串以 L 為首的姓氏。

美露莘 （法語，為他們指路）去吧。

蒂娜 （法語，低語）謝謝。

紐特 （輕聲，在蒂娜背後說）謝謝。

紐特牽起蒂娜的手，拉著她往檔案室的門走。美露莘起疑地瞅著他們。

紐特 蒂娜，關於那個未婚妻的事——

蒂娜 （冷淡）抱歉，對，我應該恭喜你的——

通往檔案室的門開了，兩人迅速走了進去。

第96場

內景：法國魔法部，檔案室——晚上

門在他們背後關上，四周頓時陷入黑暗。

紐特　　路摸思。

蒂娜　　不，那是——

占地廣闊到令人稱奇的大量架子從他們身邊綿延而去，全數雕成樹木的樣子，他們彷彿站在森林邊緣。皮奇從紐特的口袋探出腦袋，發出興奮的尖鳴。

蒂娜　雷斯壯。

紐特　毫無動靜。

蒂娜邁步往前，紐特跟在後面。他們在雕刻的架子之間穿梭，架上放了一卷卷的牛皮紙，偶爾有預言，還有其他神秘的儲物箱和盒子。

紐特　嗯，唔，不必。

蒂娜　是，我剛說過，我替你開心——

紐特　蒂娜——關於莉塔——

她停下腳步，看著他。什麼？

紐特　請不要開心。（左右為難）呃，不，不，抱歉，我不是這個意……呃，當然，我——當然希望妳開心，而且我聽說妳現在滿開心的，呃，這樣很不錯。抱歉——（絕望的手勢）我想說的是，我希望妳開心，可

蒂娜　是不要因為我開心而開心，因為我並不……（回應她的困惑）開心，（回應她持續的困惑）也沒訂婚。

紐特　什麼？

蒂娜　那本蠢雜誌弄錯了。要跟莉塔結婚的是我哥，日期訂在六月六日。我應該要當伴郎，有點可笑。

紐特　你哥哥以為你是來這裡跟莉塔重燃舊情的嗎？（一拍之後）你**是**來挽回她的嗎？

蒂娜　不！我是來這裡——

紐特　一拍之後。紐特盯著她。

蒂娜　我不該說的。

紐特　——妳知道嗎？妳的眼睛真的——

蒂娜　真的怎樣？

紐特　皮奇爬出紐特的口袋，登上了附近的架子。紐特沒注意到。

一拍之後。他們同時：

蒂娜　　紐特，我讀了你寫的書，你是不是——？

紐特　　我還有一張妳的照片——等等，妳讀了——？

紐特從胸前口袋抽出她的照片，攤開來。她感動至極，他的視線從照片移向蒂娜。

紐特　　我有這個——我的意思是，這張是妳登在報紙上的照片，可是有趣的是，妳的眼睛印在報紙上就看不……瞧，要看本人的眼睛才有這個效果，蒂娜……就像水裡的火，黑水裡的火。我只在——（掙扎）我只在——

蒂娜　　（低語）火蜥蜴身上看過？

通往檔案室的門突然打開，發出巨響，他們連忙分開。有人走進檔案

室，他們退回架子之間。

蒂娜

來吧。

鏡頭對著門口的莉塔。

莉塔

雷斯壯。

架子開始移動。

她走了進來，心急如焚。這是她最後一次機會，能將寇沃斯之死的證據藏匿起來。雙開門在她背後關上，她舉起了魔杖。

鏡頭對著美露芘，她從檔案室的門口往內監看。

鏡頭對著紐特和蒂娜。

莉塔

巨型樹木在他們四周移動不停，雷斯壯的「樹木」朝他們高速衝來時，他們差點被壓垮。他們跳上了一個架子。

鏡頭對著莉塔。

高聳的檔案櫃停下，在她眼前搖搖晃晃，她目不轉睛看著。迎面是個空空的架子，積塵裡留下原本放置盒子的痕跡，取而代之的是一小張牛皮紙。

她拿起那張紙，讀出聲來。

「檔案已經移至拉雪茲神父公墓的雷斯壯家族陵墓。」

她瞥見皮奇躲在架子上的契約保險箱之間。

莉塔　　翻翻轉。

檔案高塔轉過來，讓攀住架子的紐特和蒂娜暴露了形跡。

莉塔　　（害怕）那些是什麼貓啊？

紐特　　那些不是貓，是黑貓魔，屬於使役魔。牠們負責守護魔法部──牠們不會傷害妳，除非妳──

莉塔　　糟糕。

紐特　　在這一刻，美露莘走進檔案室，四周圍繞著低吼的黑貓魔。

蒂娜　　（尷尬但善意）嗨。

紐特　　哈囉，莉塔。

莉塔　　哈囉，紐特。

莉塔一時恐慌，以咒語攻擊其中一隻貓。

莉塔　　咄咄失！

她的咒語不只失敗了，還讓黑貓魔的數量倍增，而且態度變得更兇惡。

紐特　　除非妳攻擊牠們！

受到攻擊的每群黑貓魔都會增倍和突變，局勢越來越險峻。

莉塔　　莉塔！

紐特　　糟糕。

莉塔攀過圍欄，到層架上跟紐特和蒂娜會合。

莉塔　　轉轉回！

高高聳立的層架快速後退，尖牙利爪的深黑色黑貓魔嚇人地湧來。

檔案室森林裡的其他「樹木」旋轉移動，紐特、蒂娜和莉塔拔腿衝過檔案室，來勢洶洶的黑貓魔緊追在後。

可是就在黑貓魔似乎追丟獵物的時候，檔案室裡的所有高塔全數縮進地板裡，整個房間變得空空如也。黑貓魔朝著獵物站立的地方步步進逼，卻只找到了——

紐特的皮箱。

鏡頭從上方對著皮箱。

一拍之後。

騶吾從皮箱暴衝出來，紐特緊緊攀住牠的背。騶吾放聲大吼，身子先往

紐特

後仰，然後往前揮打湧上來的一波黑貓魔，鬃毛猛力飛甩。

速速前！

紐特的皮箱飛入他手中。

升升降！

紐特舉起魔杖往天花板一指。

有幾秒鐘時間，騶吾和紐特消失在大批進擊的黑貓魔之下。無比強大的騶吾所向披靡，揮甩著紅尾巴，他們合力將黑貓魔擊退。

紐特

高塔再次從地面升起，將紐特和騶吾高高抬入空中。層層架子在重壓之下傾斜並轟然倒下，騶吾頻頻擊退黑貓魔，一路爬到陽台那裡。

第97場

內景：法國魔法部，主樓層——片刻之後——晚上

黑貓魔窮追不捨。騶吾奔離那個地方，拋下了受傷和挫敗的黑貓魔。魔法部裡騶吾所經之處滿目瘡痍，騶吾最後一躍，飛越了打字區……

……然後靠著驚人的魔法往上翱翔，穿透玻璃屋頂揚長而去。

第98場

外景：拉雪茲神父公墓——晚上

紐特和騶吾降落在公墓裡。騶吾大步一躍，帶他們順利脫困。

有幾隻黑貓魔跟了過來，先是怒聲咆哮，然後縮小。在麻瓜的環境裡，牠們變成家貓的大小，可憐兮兮地喵喵叫。

紐特打開皮箱，騶吾深情地輕輕推他。

紐特

哇、哇、哇。好了，等等。拜託待著別動。別這樣嘛，好了，好，等

第99場

內景：雷斯壯家族陵墓——片刻之後——晚上

莉塔趁紐特和蒂娜沒注意時，拔腿朝黑夜奔去。

蒂娜搖著她從皮箱裡拿出來的逗貓用鳥玩具，騶吾的雙眼一亮。

莉塔和蒂娜爬出皮箱，看著紐特哄誘騶吾。

等。好了。

莉塔走進那個裝飾繁複的空間，兩旁都是雷斯壯家族過世成員的沉眠雕像。雅各背貼著牆壁，站在化身為蛇的娜吉妮旁邊。娜吉妮反覆朝著卡瑪發動攻擊，阻撓卡瑪傷害魁登斯。

卡瑪

（對娜吉妮說）退後！讓開！別擋路！如果得殺了妳才能除掉寇沃斯，我也會動手！

莉塔對著卡瑪舉起魔杖，卡瑪一轉身便看到她用魔杖對準自己——陷入僵局。

卡瑪

住手！

莉塔

莉塔走上前去，雖然情緒激動，但她下定決心要做對的事。卡瑪看莉塔看得入迷，她簡直就是他母親的翻版。他走向莉塔，在幽暗中端詳她的面龐，著迷又感動。

231

怪獸與葛林戴華德的罪行

莉塔　　尤瑟夫？

卡瑪　　真的是妳嗎？我的小妹……？

　　　　紐特和蒂娜走進來，互換眼色——又一片拼圖。

莉塔　　我不知道。

魁登斯　（對莉塔說）所以他是妳哥哥？那我又是誰？

莉塔　　他擠過莉塔身邊，跟卡瑪面對面，毫無防備。

魁登斯　我很厭倦無名無姓、沒有過去的生活。等你把我的故事告訴我——然後你就能將我的故事畫上句點。

卡瑪　　你的故事就是我們的故事……（指著莉塔）我們的故事。

莉塔　　不，尤瑟夫——

卡瑪　　（堅決）我父親是穆斯塔法・卡瑪，塞內加爾的純種後裔，也是一位成

232

Fantastic Beasts: The Crimes of Grindelwald

就非凡的巫師。

第100場

外景：公園──一八九六年──白天

我們看到一位美麗的女子羅瑞娜，穿著一襲精緻的禮服，偕同丈夫穆斯塔法漫步穿過公園──兩人的情意溢於言表。年幼的尤瑟夫在他們身邊。

卡瑪

（畫外音）我母親羅瑞娜也同樣出身高貴──她的美貌聞名遐邇，兩人鶼鰈情深。他們認識一個影響力很大的男人，來自知名的法國純種

怪獸與葛林戴華德的罪行

第101場

內景：卡瑪家宅邸——一八九六年——晚上

羅瑞娜的禮服換成了睡袍。她緩緩走下樓梯，一股超自然的風呼呼吹著。

一位情感強烈的巫師寇沃斯‧雷斯壯一世從遠處觀看，細細端詳羅瑞娜的美貌。

望族。這個男人對我母親起了非分之想。

第102場

（畫外音）雷斯壯利用蠻橫咒勾引並綁架她……

十二歲的卡瑪追在母親後面，扯著她的手，試圖將她拉回樓上，她一把將兒子推開。前門突然打開，雷斯壯一世站在花園小徑的末端。羅瑞娜朝他走去，卡瑪追在後頭。雷斯壯一世用魔杖指著卡瑪，讓他撲倒在地。

羅瑞娜躺在床上，厄瑪抱著用毛毯裹住的新生兒，交給雷斯壯一世。

內景：雷斯壯家族陵墓──晚上

卡瑪　　……那是我最後一次看到我母親。她生下一名女嬰之後，因為難產而過世。（對莉塔說）就是妳。

　　　　莉塔的眼裡開始蓄積淚水，重溫她揮之不去的罪惡感。

卡瑪　　我母親的死訊逼瘋了我父親。他臨終前用最後一口氣命令我替他復仇，（一臉決心）殺掉雷斯壯在世間最愛的對象……我起初以為這件事做來輕而易舉……畢竟雷斯壯只有一個近親……就是妳。但是──

莉塔　　直說吧……

卡瑪　　……他從沒愛過妳。

第103場

內景：雷斯壯宅邸，臥房——一九〇一年——白天

我們重新進入故事，發現雷斯壯一世跟新任的金髮妻子在一起。

卡瑪

（畫外音）我母親過世不到三個月，雷斯壯就再婚了。他對我母親的愛，跟對妳的愛相差無幾……不過後來……

厄瑪抱起剛剛出生的男嬰，交給喜不自勝的雷斯壯一世。

卡瑪

（畫外音）……他兒子寇沃斯終於出生，從來不懂愛為何物的男人這回

237

怪獸與葛林戴華德的罪行

卻滿腔父愛⋯⋯

第104場

內景：雷斯壯家族陵墓——晚上

魁登斯全神貫注地旁觀——這就是他的身分嗎？他急著想知道更多。

卡瑪

他只在乎小寇沃斯。

一拍之後。

魁登斯：所以……這就是真相嗎？我就是寇沃斯・雷斯壯？

莉塔：不是。

卡瑪：是。

莉塔：不是。

魁登斯的視線在兩人之間來回。

卡瑪轉身看著莉塔。莉塔的眼神失焦，這些回憶是她長年揮之不去的夢魘。

卡瑪：（對莉塔說）當妳父親意識到穆斯塔法・卡瑪的兒子誓言要復仇，就想將你們藏到我找不到的地方。所以他將你們託付給僕人，僕人帶著你們登上了航向美國的船。

莉塔：我父親的確把寇沃斯送往美國，但是——

卡瑪：他的僕人厄瑪・杜嘉是半個精靈，她的法力太弱，讓我無法追蹤。我才剛發現寇沃斯逃到國外，就接到了出乎意料的消息……那艘船沉

了……可是你倖存下來了，不是嗎？（對魁登斯說）不知道為什麼，有人將你從水裡救了起來！「殘忍放逐之子，絕望喪志之女，大復仇者回歸，帶著水中羽翼」，那裡——（指著莉塔）——站著絕望喪志之女，而你是從海裡回歸的帶翼渡鴉，而我——我是背負滅門血仇任務的復仇者。

卡瑪　　卡瑪舉起魔杖。

莉塔舉起魔杖。

寇沃斯・雷斯壯早就死了，是被我害死的。

我同情你，寇沃斯，可是你非死不可。

莉塔　　速速前！

原本藏在陵墓角落裡的笨重盒子穿過塵埃朝她飛來，齒輪轉開時發出一

莉塔

連串的喀答聲⋯⋯有如拼圖散落。

我父親的族譜非常奇特，只記錄了男人⋯⋯

我們看到一棵樹，狀似蘭花的花朵盤繞樹身。

莉塔

⋯⋯家族裡的女性則以花朵作為標記。既美麗，又孤立。

第105場

內景：雷斯壯宅邸，育嬰室——一九〇一年——晚上

厄瑪從小床上抱起嬰兒，啓程離開，雷斯壯一世心酸地旁觀。

莉塔　　（畫外音）我父親送我跟寇沃斯一起去美國。

第106場

內景：船艙——一九〇一年——晚上

厄瑪正在睡，小莉塔在下鋪醒來，嬰兒寇沃斯在小床裡尖叫不停。

莉塔

（畫外音）厄瑪假扮成帶著兩個孫輩的祖母……

燈光突然明明滅滅——小莉塔動也不動，依然看著尖叫不斷的嬰兒寇沃斯。

莉塔

（畫外音）寇沃斯一直哭個沒完。

背景一陣騷亂，人影沿著門外的走廊奔跑。小莉塔靠近繼續號哭的嬰兒

怪獸與葛林戴華德的罪行

莉塔　　　寇沃斯，厄瑪醒過來，去調查走廊上的騷動和噪音。

莉塔　　　（畫外音）我從來沒有要傷害他的意思。

小莉塔盯著嬰兒看得入神。

（畫外音）我只是想擺脫他，一下下就好⋯⋯

第107場

內景：船上走廊——一九〇一年——晚上

對面船艙的門開了個縫，嬰兒魁登斯在裡頭深睡。小莉塔悄悄溜了進去，她將嬰兒掉包。

莉塔　　（畫外音）一下子就好。

第108場

內景：船上艙房──一九〇一年──晚上

小莉塔抱著嬰兒魁登斯走進來。

厄瑪　　把他給我！

船再次猛晃。厄瑪一把抱起嬰兒魁登斯，在混亂當中沒注意到嬰兒被掉包。船艙門砰地打開，眼前有個穿著睡衣和救生衣的黑髮年輕女子。

魁登斯的阿姨　　厄瑪？他們要我們穿上救生衣！

她跌跌撞撞進入自己的艙房，抱起嬰兒寇沃斯，也沒意識到嬰兒已經被掉包。

外景：救生艇——一九〇一年——晚上

小莉塔、厄瑪、嬰兒魁登斯共乘一艘小艇，魁登斯的阿姨和嬰兒寇沃斯搭另一艘。

一股巨浪逐漸逼近，小莉塔目睹魁登斯的阿姨和嬰兒寇沃斯所搭的那艘救生艇不幸翻覆。

特寫海面。有幾個生還者浮出水面，包括魁登斯的阿姨，但不見嬰兒寇沃斯的蹤影……魁登斯的阿姨脫掉救生衣，以便往下潛……

她並未再回到水面上。鏡頭拉近，穿過水面，經過即將溺斃的女人，我們看到即將溺斃的嬰兒往下沉時，一路拖著發出魔法光芒的泡泡……而

他的身影成為……

第110場

內景：雷斯壯家族陵墓——晚上

……行將溺斃的嬰兒穿越海綠色光線往下墜落，這個影像懸浮在陵墓的空中，是莉塔召喚出來的。這是她一輩子甩不開的陰影，現在她呈現給他們看。

在雷斯壯的族譜樹上，代表莉塔的那朵蘭花沿著標示「寇沃斯·雷斯

壯〕的枝椏盤繞，最後上頭的葉子凋萎死去。

莉塔　妳不是故意的，莉塔，不是妳的錯。

紐特　噢，紐特，你遇過的怪物，沒有一個是你不愛的。

兩人久久對望，神情裡充滿了回憶。

蒂娜　莉塔，妳現在知道魁登斯的真實身分了嗎？妳換掉他們的時候知道嗎？

莉塔　不知道。

魁登斯有了情緒反應。

陵墓的牆壁上突然出現一道開口，所有人都盯著通往地底的階梯。觀眾席裡萬頭攢動，在他們底下隆隆作響。

雅各　奎妮？

他拔腿衝下階梯，沒人來得及阻止他。紐特和蒂娜追了過去，莉塔看看卡瑪，然後追隨紐特而去。

卡瑪也追了上去。

第111場

內景：
地下圓形劇場——晚上

雅各走出狹窄的階梯，進入地下圓形劇場，迎面就是駭人的景象。

上千名女巫和巫師四處遊走，有些已經在石凳上坐定。氣氛躁動不安，有些人緊張但好奇，有些人興奮不已，另外有些人隨時準備戰鬥。戴著面具的隨從負責管理群眾。

鏡頭對著踏進圓形劇場的魁登斯和娜吉妮。

眼前的景象令他們心生敬畏，為之卻步，但依然隨著湧動的人潮進入劇場的深處。

娜吉妮

娜吉妮企圖阻擋魁登斯。

他們是純種巫師，把殺我們這類人當成樂子！

魁登斯繼續往前走。娜吉妮遲疑一下，然後跟了上去。

雅各東張西望，瞥見熟悉的一頭金髮——是奎妮，有一位隨從陪她走到前排座位。

雅各

（低語）奎妮。

他在人群裡推推擠擠。

鏡頭對著雅各，他奔向奎妮。

她轉過身來，喜上眉梢——

奎妮　　雅各！蜜糖，你來啦！嗨！

她展開手臂用力摟住他的頸子。

雅各　　好，那我們現在趕快離開這個鬼地方。

奎妮　　嗯。

雅各　　妳知道我愛妳，對吧？

奎妮　　（讀他的心）噢，蜜糖，真抱歉，我當初不應該一走了之，我好愛你——

他試圖拉著奎妮回頭走，但奎妮把他拉回來。

奎妮　　（嚴肅）噢，等等，等一下。我想我們可以先聽聽他的說法，你知道

254

Fantastic Beasts: The Crimes of Grindelwald

雅各　　妳在說什麼？

的，只是聽聽而已。

雅各一臉困惑。她緊抓雅各的手，將雅各拉進她的前排座位旁邊。雅各四下張望，緊張兮兮看著那些純種巫師。

鏡頭對著紐特和蒂娜。

他們已經潛入人群。蒂娜東張西望要找他們尾隨的人，但紐特心神不寧，開始看清整體情勢。

蒂娜　　這是個陷阱。

　　　　沒錯。奎妮——族譜——全都是誘餌。

紐特　　他環顧四周，隨從們動身擋住所有的出入口。

怪獸與葛林戴華德的罪行

蒂娜　我們必須找路出去，馬上。

紐特　妳去找其他人。

蒂娜　你打算怎麼做？

紐特　我會想到辦法的。

他起步出發。她用更慢的速度走進人群，尋找雅各和魁登斯。

鏡頭對著一位緊盯紐特動向的隨從。

燈光暗下，群眾開始歡呼。

第112場

內景：地下圓形劇場——晚上

我們跟著葛林戴華德上台，眾人歡欣鼓舞。他站在那裡，既像是煽動家，又像是搖滾巨星，群眾逐漸陷入歇斯底里。

鏡頭對著蒂娜，她正在人潮裡穿梭搜尋。

她瞥見奎妮以及不遠處的魁登斯。她應該先接近哪一個？她選擇了魁登斯，但就在她動身的時候，卻被一位隨從攔住。他們的眼神接觸，蒂娜明白自己絕對寡不敵眾。在那位隨從緊迫盯人之下，她只好乖乖坐在石凳上。

鏡頭橫搖掃過群眾。我們看到奎妮全神貫注、雅各在座位上害怕地縮低

身子……卡瑪一臉懷疑……魁登斯看得入迷，娜吉妮不管對誰都懷著戒心……莉塔端詳著葛林戴華德，一臉納悶……

鏡頭對著葛林戴華德，他打手勢要群眾安靜下來。

葛林戴華德 我的兄弟、我的姊妹、我的朋友，你們熱烈的掌聲是一份大禮，但不是給我的。（回應表示否認的喧鬧聲）不，是給你們自己的。

鏡頭對著群眾當中的莉塔。她並未鼓掌，但感覺得到葛林戴華德的魅力。

葛林戴華德 你們今天過來，是因為心中懷著一種嚮往，而且明白舊有的做法再也不適合我們……你們今天過來，是因為你們渴望新氣象，盼望不同的作風。

鏡頭對著魁登斯，他正在傾聽。

葛林戴華德　有人說我憎恨不懂魔法的人，說我痛恨麻瓜、莫魔、咒語盲。

大半群眾發出譏笑和反對的噓聲。雅各往椅子沉得更低。奎妮一時焦慮起來，她緊握雅各的手表示，不。等等，再多聽點──

葛林戴華德　我並不恨他們，不是的。

群眾鴉雀無聲。

葛林戴華德　我奮戰的動機不是出於仇恨。我認為麻瓜不是低我們一等，而是屬性不同；不是一文不值，而是價值不同；不是不堪大用，而是用途不同。（一拍之後）魔法只在少數人身上發揚光大，魔法是種恩賜，給那些為了更崇高目標而活的人。噢，想想我們可以為全人類打造什麼樣的世界啊。我們這些為了自由、為了真理──

他跟前排的奎妮對上視線。

葛林戴華德　——以及為了愛而活的人。

鏡頭橫搖到奎妮那裡，她現在對他徹底臣服⋯⋯

第113場

外景：拉雪茲神父公墓——晚上

五十位正氣師的剪影出現在陵墓之間。隨著鏡頭移近，我們看見其中一

西瑟

位是西瑟。

聽他演說不犯法！對群眾只能用最低限度的武力，我們千萬不能落他的口實！

但我們在其他臉孔上看到了緊張，甚至恐懼。有少數幾個人的臉上流露出不惜一戰、復仇心切的意志。

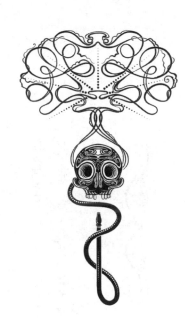

第114場

內景：
地下圓形劇場——晚上

鏡頭回到舞台上的葛林戴華德。

葛林戴華德　時機到了，我要讓你們看看，要是我們不揭竿起義，並在世上取得我們應有的位置，等著我們的未來會是什麼樣子。

蘿西出現在舞台上，她鞠著躬向葛林戴華德獻上骷髏頭水煙壺。

整個觀眾席陷入全然的靜寂。骷髏頭的金光映亮葛林戴華德，他透過管子深深吸氣，雙眼往上一翻。他吐氣……

……真是非比尋常。豔麗多彩的巨型布幕似乎從他嘴裡鋪展開來，越過高聳的石砌天花板，上頭有著移動的影像——群眾倒抽一口氣——

成千百萬雙踩著軍靴行進的腳……爆炸、持槍奔跑的男人……

特寫群眾的臉龐，看得既入迷又害怕，幻象的光線在他們臉龐上跳動。

特寫一臉驚愕的紐特。

核彈爆炸的幻象震撼了整座圓形劇場。恐怖至極。群眾彷彿如歷其境，他們驚恐萬分、放聲尖叫，直到幻象消失不見為止，最後只剩恐慌的喃喃低語……

特寫雅各，滿臉驚懼。

雅各

不要再有戰爭了……

幻象漸漸消逝，所有的目光都回到葛林戴華德身上。

葛林戴華德

那就是我們要對抗的東西！那就是敵人——他們的傲慢自大、他們的權力慾望、他們的殘暴野蠻。還有多少時間，他們就會將武器轉過來瞄準我們？

鏡頭橫搖，掃過出入口，拍到正氣師們在無人注意的狀況下潛進了觀眾席，並在人群當中散開。

特寫西瑟，他一臉擔憂。情勢一觸即發，可能會出嚴重差錯。

群眾安靜下來，情緒激動、滿懷期待，他們等著葛林戴華德揭露新穎非凡的消息。

葛林戴華德　我有件事要說，請各位不要輕舉妄動，一定要保持鎮定、控制情緒。

（一拍之後）有正氣師混跡在我們之中。

眾人倒抽一口氣，東張西望。我們看到正氣師們驚慌地左顧右盼，他們根本寡不敵眾。群眾散發敵意。

葛林戴華德　（對剛走進來的正氣師們說）再靠近點，巫師兄弟們！加入我們的行列。

面對噓聲和譏諷的怒罵，正氣師們知道他們別無選擇，只能走上前，暴露自己的形跡。

鏡頭對著莉塔，她轉頭去看。

怪獸與葛林戴華德的罪行

她看到西瑟，兩人久久望著對方，含情脈脈。

西瑟　（對其他正氣師說）按兵不動，別用武力。

但一位沉不住氣的年輕正氣師和一位紅髮年輕女巫對上視線。滿臉怒意的女巫跟他一樣焦躁，手指把動著魔杖。

葛林戴華德　他們殺死不少我的追隨者，這點千真萬確。他們在紐約逮捕我，對我施以酷刑。我們的女巫和巫師夥伴只是為了尋求真理、渴望自由，就被視為罪犯，遭到擊殺……

他刻意撩撥那位情緒不穩的年輕紅髮女巫。年輕正氣師感應到那位女巫對暴力的渴望，於是將魔杖舉高幾吋——

葛林戴華德　你們心生憤怒——你們渴望報仇——這再自然也不過。

266

不出意料，女巫舉起魔杖，但年輕正氣師搶先一步下詛咒。女巫倒地斷氣，讓她的同伴們大為驚駭。

葛林戴華德 不！

尖叫聲傳遍了觀眾席，葛林戴華德走下來到群眾之間，群眾分成兩邊讓路給他。他跪下來，將年輕紅髮女巫癱軟的屍體拉進自己懷裡。

葛林戴華德 （對她的朋友們說）將這名年輕戰士交還給她的家人。

玻璃獸在無人注意的情況下，從葛林戴華德的靴子下方扭著身子出來，然後消失在群眾當中。

葛林戴華德 消影吧，離開吧，從這個地方啟程，將話傳出去：濫用暴力的，不是我們這一方。

他們帶著那具屍體，消了影，大半的群眾也是。西瑟和正氣師們看著純種巫師紛紛離開，西瑟領著正氣師們上前。

西瑟

（看著葛林戴華德）我們拿下他。

他們開始走下圓形劇場的階梯。葛林戴華德轉身背對逐漸逼近的正氣師們，品嘗即將爆發的衝突。

葛林戴華德　火盾護身。

他迅速轉身，在自己周圍畫出一圈黑火形成的保護網。場地的出入口突然關閉。

亞柏奈西、卡洛、克拉夫特、麥克道夫、奈傑和蘿西穿過火焰，走進圈子裡。

鏡頭對著夸爾，他遲疑不前。

接著夸爾判定，走進那個圈子是更好的選擇，於是鼓起勇氣，拔腿衝進烈焰——結果被燃燒殆盡。

葛林戴華德　正氣師，來這個圈子加入我的行列，立下永遠效忠於我的誓言，不然只有死路一條。只有在這裡，你們才能享有自由；只有在這裡，你們才能瞭解自我。

葛林戴華德將大片火焰送向空中，追殺奔逃的正氣師們。

葛林戴華德　照規矩來！別作弊，孩子們。

娜吉妮抓住魁登斯，想拖著他一起走，可是魁登斯目不轉睛看著葛林戴華德。

魁登斯　他知道我是誰。

娜吉妮　他知道你的身世，但不清楚你的為人⋯⋯

　　　　葛林戴華德透過火焰向魁登斯微笑。

紐特　　魁登斯！

　　　　紐特嘗試擊退火焰，但火勢卻變得更為兇猛，化為鰻魚般的細長尖刺。

　　　　魁登斯下了決定，掙脫娜吉妮的手，朝火焰走去。

　　　　娜吉妮大受打擊，被不停蔓延的火勢逼得直往後退。

　　　　鏡頭對著奎妮和雅各，他們被迫各自貼牆而立。

雅各　　奎妮，妳要清醒點啊。

奎妮　　（作出決定）雅各，他就是解決之道，他跟我們有同樣的目標。

雅各　　不、不、不、不、不。

奎妮　　真的。

雅各　　不。

黑色火焰朝他們迅速湧來。

鏡頭對著魁登斯，他步行穿越火焰。

葛林戴華德把他當迷途知返的兒子一樣擁抱。

葛林戴華德　　這一切都是為了你，魁登斯。

鏡頭對著奎妮和雅各。

奎妮　　跟我一起走。

雅各　蜜糖，不要！

奎妮　（放聲尖叫）跟我一起走！

雅各　妳瘋了。

　　　她讀了雅各的心，遲疑一下，然後兀自走進了黑火當中。

雅各　（急切、難以置信）不！奎妮，不要！

　　　奎妮驚聲尖叫，雅各恐懼地掩住自己的臉。奎妮最後順利穿過那圈烈火，加入了葛林戴華德的陣營。

雅各　奎妮……

蒂娜　奎妮！

　　　奎妮消了影。

蒂娜為了反擊，朝葛林戴華德發出一個詛咒，但那一圈烈火射出更暴烈的火矛。葛林戴華德指揮著火焰，彷彿帶領著交響樂團，而接骨木魔杖正是他的指揮棒，火舌頻頻擊殺企圖消影或逃離的正氣師們。

有半打的正氣師在驚慌失措之下，穿越火焰，投靠葛林戴華德。

鏡頭對著紐特和西瑟，他們一起站在圓形劇場的階梯上。

葛林戴華德　斯卡曼德先生，你想鄧不利多會為你哀悼嗎？

葛林戴華德對他們兩人拋出一大團猛烈的黑色火焰，西瑟和紐特出手抵禦。

莉塔　（畫外音）葛林戴華德！住手！

葛林戴華德瞥見莉塔。

西瑟　　莉塔……

葛林戴華德　　我想這位我認識。

西瑟使出強大的意志力，想盡辦法在烈焰中朝莉塔殺出一條路，一心一意要到她的身邊。兩人使盡一切的法力，阻止火焰靠近。

西瑟奮戰不休，急著想到莉塔身邊，這時葛林戴華德穿過火焰朝莉塔走去。

葛林戴華德　　莉塔‧雷斯壯……受到巫師們的鄙視……無人疼愛、飽受欺凌……可是勇敢，非常勇敢。（對莉塔說）回家的時刻到了。

他伸出手，莉塔若有所思看著。

他望著莉塔，瞇細眼睛。

她望向西瑟和紐特，他們驚愕地看著她。

莉塔

我愛你。

她用魔杖指著蘿西捧在手裡的骷髏頭，骷髏頭爆開，蘿西被撞得往後倒，那陣混亂一時掩去了葛林戴華德的形影。

莉塔

（對其他人說）**快走！快走！**

大火吞噬了莉塔，西瑟一時陷入瘋狂，想跟著撲進火裡。

但紐特抓住他，兩人一起消了影。烈火呼應了葛林戴華德的怒氣，炸了開來，緊追在他們後頭。

葛林戴華德 （低語）我恨巴黎。

第115場

外景：拉雪茲神父公墓——片刻之後——晚上

紐特和西瑟、蒂娜和雅各、卡瑪和娜吉妮全在圓形劇場外現了影。黑火就像多頭蛇一樣窮追不捨，從每座陵墓裡爆射出來。

勒梅終於趕到了。

這座公墓即將毀於一旦。葛林戴華德釋放出來的烈火已經失控，化為了

惡龍般的生物，執意要毀滅一切。

勒梅　　**大家集結起來！**圍成一圈，魔杖插進地裡，要不然巴黎即將萬劫不復！

紐特和西瑟　止止！

蒂娜　　止止！

卡瑪　　止止！

勒梅　　止止！

我們的英雄們——除了雅各之外——全數圍成一圈，將魔杖用力插進地裡。

要圍堵葛林戴華德的熊熊魔火，幾乎需要超凡的力量，他們不得不召喚更為致命的火焰迎戰。我們的主角們聯手激戰……

最後，他們的淨化之火逼退了葛林戴華德的惡火，通往地下巢穴的出入

怪獸與葛林戴華德的罪行

口封堵完成。

他們成功拯救了這座城市。

勒梅安慰雅各，娜吉妮坐在黑暗中垂淚。

紐特彎扭地走到失去所愛的西瑟身旁，猶豫片刻，掙扎著要找安慰的話語。然後生平頭一次，主動用手臂摟住哥哥。兩人互擁。

紐特

我選邊站了。

玻璃獸蹣跚走到紐特身邊，紐特將牠抱起來⋯⋯

（對玻璃獸說）來吧，嗯，不，沒事了。

紐特

⋯⋯然後注意到葛林戴華德的小瓶子就在牠的獸掌裡。紐特接過那只墜

278

Fantastic Beasts: The Crimes of Grindelwald

子，一臉驚奇，將小瓶子和玻璃獸都收進口袋裡。

第116場

外景：霍格華茲的大橋──黎明

鄧不利多走出霍格華茲，越過大橋朝站在另一端的紐特、雅各、蒂娜、西瑟、娜吉妮、卡瑪、崔佛以及幾位正氣師走去。

紐特獨自往前跨步，要與鄧不利多會合，崔佛作勢要攔阻。

西瑟

（對崔佛說）我想最好讓紐特單獨跟他談。

崔佛張嘴要抗議，與西瑟對上視線之後，草率地點了個頭。

紐特往前走向鄧不利多，兩人在大橋中央會合。

第117場

外景：奧地利，諾曼加城堡窗戶——黎明

魁登斯望著窗外的天際，對自己所作的決定感到害怕，但又對眼前壯麗的景觀心生敬畏。鏡頭橫搖拍攝在高高山巔上的諾曼加城堡。

第118場

內景：諾曼加城堡，側室──黎明

葛林戴華德和奎妮透過半開的門，望向富麗堂皇的會客廳，魁登斯就在裡頭。

葛林戴華德　　（低語）他還會怕我嗎？

奎妮　　（低語）你必須小心應對⋯⋯他不確定自己是否作出了正確的選擇。要對他很溫柔。

葛林戴華德透過另一扇門頷首要奎妮退下，奎妮漾起笑容。他確定奎妮不在場之後，進入會客廳，走到魁登斯身邊。

葛林戴華德　我有個禮物要送你，我的孩子。

他從背後拿出一把精巧的魔杖，頷首遞到魁登斯面前。魁登斯簡直不敢相信自己的眼睛。

第119場

外景：
霍格華茲的大橋——白天

我們看到鄧不利多眼神空洞，慣常的平靜消失蹤影，他一籌莫展。

鄧不利多　莉塔的事情是真的嗎？

紐特點點頭。

紐特　是的。

鄧不利多　我很遺憾。

紐特拉出那個小瓶子，鄧不利多盯著它看，飽受折磨又覺得驚奇。

紐特　　這是血盟吧？你們立過誓，絕不與彼此為敵。

鄧不利多極為羞愧，點了點頭。

鄧不利多　　（激動）以梅林之名，你是怎麼拿到……？

玻璃獸從紐特的口袋探出頭來，看到墜鍊被拿走，一副難過的樣子。

葛林戴華德似乎不明白，他眼中的單純事物，可能有什麼能耐。

鄧不利多舉起雙手，露出告誡者。

特寫西瑟。

他舉起魔杖。

鏡頭回到鄧不利多和紐特。

告誡者從鄧不利多的手腕上脫落。

那只小瓶子——血盟——懸在兩人之間的空中。

紐特　你能夠銷毀它嗎？

鄧不利多　也許吧……也許。

鄧不利多情緒激動，流著淚，努力要用爽朗的語氣說話。

鄧不利多　（意指玻璃獸）他想來杯茶嗎？

他們轉身回頭走向霍格華茲。

紐特　　他可以喝點牛奶，記得湯匙要藏好。

其他人緩步跟了過去。

第120場

內景：諾曼加城堡——黎明

葛林戴華德　　你受過惡毒的背叛，是你血親——那些血脈相承的人——蓄意加諸於你身上的。你的兄弟以折磨你為樂，處心積慮想要毀掉你。

怪獸與葛林戴華德的罪行

魁登斯猛地吸氣。他的鳳凰雛鳥小心翼翼踏進葛林戴華德的掌心，葛林戴華德將牠往上拋入空中，牠燃燒起來。

葛林戴華德 你的家族有個傳說，只要家族成員有難，就會有鳳凰前來營救。

那隻鳥終於有了空間，於是展開翅膀，顯現完整的大小。那隻鳥冒出火焰，是一隻重生的鳳凰。

葛林戴華德 這是你與生俱來的權利，我的孩子。而且我現在也替你正名。（低語）阿留斯，阿留斯·鄧不利多。（一拍之後）我們將會重整這個世界，你我會一起名留青史。

魁登斯轉身。他的闇黑怨靈力量終於有了傾注的管道，他用魔杖指著窗戶，強大無邊的咒語炸碎了那面玻璃，讓對面的山巔應聲破開。

魁登斯佇立原地，望出粉碎的玻璃，盯著自己的成果。他的魔力超群絕倫，而這只是他的起步而已。

怪獸與葛林戴華德的罪行

THE
END

電影詞彙表

詞彙	說明
鏡頭對著（Angle on）	攝影機聚焦在特定的人或物上。
鏡頭回到（Back to）	攝影機從聚焦在某人或場景內的某個行動上，回到另一人或場景內的另一行動上。
特寫（Close on）	攝影機近距離拍攝一個人或物。
切到（Cut to）	在沒有轉場的狀況下移到下一場景。
溶接（Dissolve）	場景之間的轉換，一個影像漸漸淡出，另一個影像漸漸淡入並取而代之。
外景（Ext.）	戶外場景。
內景（Int.）	室內場景。

畫外音（O.S.）	橫搖（Pan）	主觀視角（POV）	輕聲（Sotto voce）	旁白（V.O.）
「Off-screen」的縮寫，發生在銀幕之外的行動，或是角色並未出現在銀幕上時的對白。	運鏡方式，攝影機在軸心不動的狀況下轉動，從一個主題慢慢移向另一個主題。	「Point-of-view」的縮寫，攝影機以某個特定角色的觀點來拍攝。	竊竊私語或壓低嗓門說話。	「Voice-over」的縮寫，不在銀幕場景裡的角色的口白。

演員和製作團隊 ✷

《怪獸與葛林戴華德的罪行》

華納兄弟電影公司出品

盛日影業製作

大衛・葉慈執導

導演…………大衛・葉慈（David Yates）

編劇…………J.K.羅琳（J.K. Rowling）

製片…………大衛・海曼（David Heyman p.g.a.）、J.K.羅琳（J.K. Rowling）、史提夫・克羅夫斯（Steve Kloves p.g.a.）、萊諾・威格拉姆（Lionel Wigram p.g.a.）

執行製作 提姆・劉易斯（Tim Lewis）、尼爾・布萊爾（Neil Blair）、李

奇・聖那（Rich Senat）、丹尼・科恩（Danny Cohen）

攝影指導 菲利普・羅素（Philippe Rousselot, A.F.C./ASC）

美術指導 史都華・克雷格（Stuart Craig）

剪輯 馬克・戴（Mark Day）

服裝設計 柯琳・艾特伍（Colleen Atwood）

音樂 詹姆士・紐頓・霍華德（James Newton Howard）

演員

紐特・斯卡曼德 艾迪・瑞德曼（Eddie Redmayne）

蒂娜・金坦 凱薩琳・華特斯頓（Katherine Waterston）

雅各・科沃斯基 丹・富樂（Dan Fogler）

奎妮・金坦 艾莉森・蘇朵（Alison Sudol）

魁登斯・巴波 伊薩・米勒（Ezra Miller）

莉塔・雷斯壯 柔伊・克拉維茲（Zoë Kravitz）

西瑟・斯卡曼德⋯⋯⋯⋯卡倫・透納（Callum Turner）

娜吉妮⋯⋯⋯⋯金秀賢（Claudia Kim）

尤瑟夫・卡瑪⋯⋯⋯⋯威廉・奈迪蘭（William Nadylam）

亞柏奈西⋯⋯⋯⋯凱文・格斯理（Kevin Guthrie）

以及

阿不思・鄧不利多⋯⋯⋯⋯裘德・洛（Jude Law）

和

蓋勒・葛林戴華德⋯⋯⋯⋯強尼・戴普（Johnny Depp）

怪獸與葛林戴華德的罪行

✦ 關於作者 ✦

J.K. 羅琳（J.K. Rowling）是深受喜愛的《哈利波特》系列作者，該系列的七部小說最初於一九九七至二〇〇七年間出版，連同三本為了公益而寫的外傳作品，在全球熱銷超過五億本，翻譯成八十多種語言，並且改編拍成八部賣座電影。

她原本為了公益團體「Comic Relief」所創作的霍格華茲教科書《怪獸與牠們的產地》，成為華納兄弟新創五部電影系列的背後靈感來源。此系列的第一部電影於二〇一六年發行，第二部《怪獸與葛林戴華德的罪行》於二〇一八年十一月發行。

她和劇作家傑克・索恩以及導演約翰・帝夫尼攜手合作，推出舞台劇《哈利波特：被詛咒的孩子》，二〇一六年在倫敦西區、二〇一八年在百老匯演出，二〇一九年演出則更進一步擴及全球。

她也以筆名羅勃・蓋布瑞斯（Robert Galbraith）撰寫私家偵探柯莫蘭・史崔的犯罪小說，該系列的第四本於二〇一八年秋天出版。史崔系列已經由 Bronte Film & Television 改編拍成 BBC 和 HBO 影集。她也替成人讀者創作了一本獨立的小說《臨時空缺》，於二〇一二年出版。

✤ 關於譯者 ✤

謝靜雯，專職譯者和說故事老師，在皇冠的兒少譯作有《瘋狂美術館》、《禁忌圖書館》系列等。其他譯作請見：http://miataiwan0815.blogspot.com

✤ 書本設計 ✤

本書的設計與插畫由倫敦的「MinaLima」設計工作室操刀。該工作室由米拉波拉‧米娜（Miraphora Mina）和愛德華多‧利馬（Eduardo Lima）所創立，他們也擔任《怪獸》系列電影和八部《哈利波特》電影的圖像設計。他們的作品形塑魔法世界的視覺風格，從電影製作、主題樂園圖像到暢銷的出版品都影響深遠。

本書的封面和插畫都以故事裡的怪獸為本，採用一九二〇年代的新藝術風格，呼應電影的美學，並且延續 J. K. 羅琳《怪獸與牠們的產地》劇本（同樣由「MinaLima」設計）的主題。插畫先以手繪，再用 Adobe Photoshop 數位繪製完成。

英國原版書的正文字型是 Crimson Text，標題字型則使用 Sheridan Gothic SG。

國家圖書館出版品預行編目資料

怪獸與葛林戴華德的罪行【電影劇本書】/ J. K.
羅琳 著；謝靜雯 譯. -- 初版. -- 台北市：皇冠,
2023. 07
面；公分. --(皇冠叢書；第5105種) (Choice；365)
譯自：Fantastic Beasts: The Crimes of Grindelwald -
The Original Screenplay
ISBN 978-957-33-4030-0 (平裝)

1.CST: 電影劇本

987.34 112007302

皇冠叢書第5105種
CHOICE 365

怪獸與
葛林戴華德的罪行
【電影劇本書】

Fantastic Beasts: The Crimes of Grindelwald
The Original Screenplay

Text © J.K. Rowling 2018
Illustrations by MinaLima © J.K. Rowling 2018
Foreword © 2018 by David Yates
Wizarding World Publishing Rights © J.K. Rowling
Wizarding World characters, names, and related indicia are
TM and © Warner Bros. Entertainment Inc. All Rights Reserved.
Wizarding World is a trademark of Warner Bros. Entertainment
Inc.
Complex Chinese translation edition © 2023 by Crown
Publishing Company Ltd.
All rights reserved.

本書所有人物和事件，除了明確來自公共領域者，其他皆屬虛
構。如有雷同（無論在世或亡故）純屬巧合。
版權所有。未經出版公司的書面許可，皆不可複製、再版或翻
拍、傳送本出版品，也不可以任何原本出版形式以外的裝訂或
封面流通。本條件也適用於之後的購買者。

作　　者—J. K. 羅琳
譯　　者—謝靜雯
發 行 人—平　雲
出版發行—皇冠文化出版有限公司
　　　　　台北市敦化北路120巷50號
　　　　　電話◎02-27168888
　　　　　郵撥帳號◎18999606號
　　　　　皇冠出版社(香港)有限公司
　　　　　香港銅鑼灣道180號百樂商業中心
　　　　　19字樓1903室
　　　　　電話◎2529-1778　傳真◎2527-0904
總 編 輯—許婷婷
責任編輯—蔡承歡
美術設計—嚴昱琳
行銷企劃—鄭雅方
著作完成日期—2018年
初版一刷日期—2023年7月

法律顧問—王惠光律師
有著作權·翻印必究
如有破損或裝訂錯誤，請寄回本社更換
讀者服務傳真專線◎02-27150507
電腦編號◎375365
ISBN◎978-957-33-4030-0
Printed in Taiwan
本書定價◎新台幣450元/港幣150元

●哈利波特中文官方網站：www.crown.com.tw/harrypotter
●皇冠讀樂網：www.crown.com.tw
●皇冠Facebook：www.facebook.com/crownbook
●皇冠Instagram：www.instagram.com/crownbook1954
●皇冠蝦皮商城：shopee.tw/crown_tw